U0103859

中國磚銘書法精粹

赵冠群 编著

方拙篇

山东美术出版社

图书在版编目（ＣＩＰ）数据

中国砖铭书法精粹．方拙篇／赵冠群编著．-- 济南：
山东美术出版社 ,2023.1
ISBN 978-7-5330-9621-2

Ⅰ.①中… Ⅱ.①赵… Ⅲ.①隶书—法书—作品集—
中国—古代 Ⅳ.① J292.21

中国版本图书馆 CIP 数据核字 (2022) 第 178125 号

策　　划：李晓雯
责任编辑：周绍光
装帧设计：周祖舜
　　　　　韩佳霖
封面题字：唐存才

主管单位：山东出版传媒股份有限公司
出版发行：山东美术出版社
　　　　　济南市市中区舜耕路 517 号书苑广场（邮编：250003）
　　　　　http://www.sdmspub.com
　　　　　E-mail:sdmscbs@163.com
　　　　　电话：（0531）82098268　传真：（0531）82066185
　　　　　山东美术出版社发行部
　　　　　济南市市中区舜耕路 517 号书苑广场（邮编：250003）
　　　　　电话：（0531）86193028　86193029
制版印刷：北京雅昌艺术印刷有限公司
开　　本：889mm×1194mm　1/8　9.25 印张
字　　数：22 千
印　　数：1-3000
版　　次：2023 年 1 月第 1 版　2023 年 1 月第 1 次印刷
定　　价：98.00 元

随着近年文字砖的大量面世，更多的学者将研究目光投向这一领域，与此相关的著述层出不穷，其意义也在不断被挖掘。二十世纪中国四大文献包括甲骨文、明清档案、敦煌遗书、居延汉简，可以肯定的是文字砖的广泛发现一定是二十一世纪中国重要文献发现之一。

文字砖进入文人的视野起于唐宋时期，最早记载它们的书籍是赵明诚的《金石录》，但在这一时期，砖铭并未引起人们强烈的兴趣。直到清季乾嘉学派兴起之时，砖铭、镜铭等书法形式才真正引起学者的广泛关注，尤其是在篆刻领域的实践中。晚清著名金石书画篆刻家赵之谦提出『印外求印』的思想，为书法、篆刻取法砖铭打开了广阔的天地。其后的黄士陵、吴昌硕等艺术大师无一不广泛涉猎砖铭，尤其是吴昌硕，在青年时代大量接触汉晋砖铭，为其艺术风格奠定了坚实的基础。与此同时，在书法方面他们也都身体力行，创作了大量与砖铭相关的作品。

汉晋时期砖铭与同期的碑刻既有共同之处也有很大区别。共同之处在于皆使用当时流行书体，其中以隶书为主体，杂以小篆、缪篆等。不同之处在于砖铭书法更活泼烂漫，其字体风格明显丰富于同时期的碑刻书法，有些砖铭书法其至使用草书书体，与同期草书风貌的简牍书法相近，这也是砖铭书法与碑刻书法最大的不同之处，其艺术价值不言而喻。

为便于书法实践者临摹学习，此次辑录的《中国砖铭书法精粹》字帖丛书，选用了从汉代到北朝时期的隶书砖铭九十二种，计九十八枚，大致分为三类：其一横逸类，此类砖铭字体大多较为扁平，横式明显，书风开张飘逸；其二方拙类，此类砖铭多以方笔起收，结体方正，书体拙趣横生；其三奇峻类，此类砖铭书法夸张多变，在字法与章法布局上奇思妙想、特立独行，具有耳目一新、出其不意的艺术特点。

书中还收录数种刻画砖铭，此类砖铭由于是在砖坯未干时用硬物直接刻就，所以比较接近汉晋时期的墨迹书法。汉晋时期的砖铭在严格意义上属于铭石书，但这种『刻写』上去的书法则更接近行狎书，具有随意和自然的特点，此类砖铭对于研究汉晋时期草书书具有很大的借鉴意义。

从书法载体上来讲，甲骨、青铜、竹木、石头和纸张，这些不同的载体质地所呈现出的书法质感各具韵味，而同为书法介质的砖陶，随着发掘出土的数量日益增多，其对书法艺术发展脉络的影响愈加强烈，也逐渐为世人所重而争相观摩、收藏和学习。砖铭书法苍茫、斑驳、稚拙生动的天然特质和制砖工艺制约中所形成的独有文字造型风格，作为书法艺术中的重要一环，终为文人书家和书法爱好者所认知和追摹。

壬寅二月初八得斋于千佛山之下

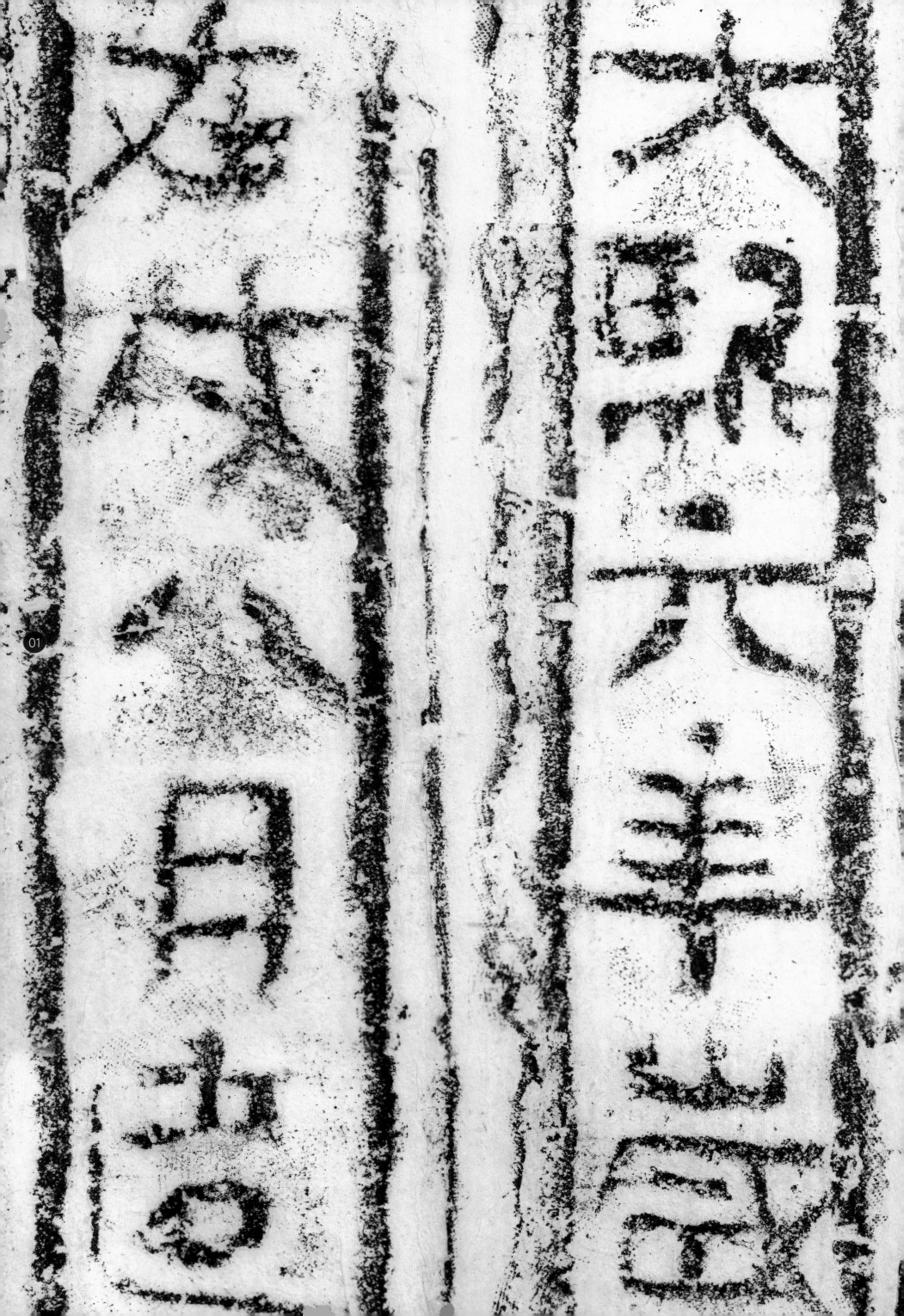

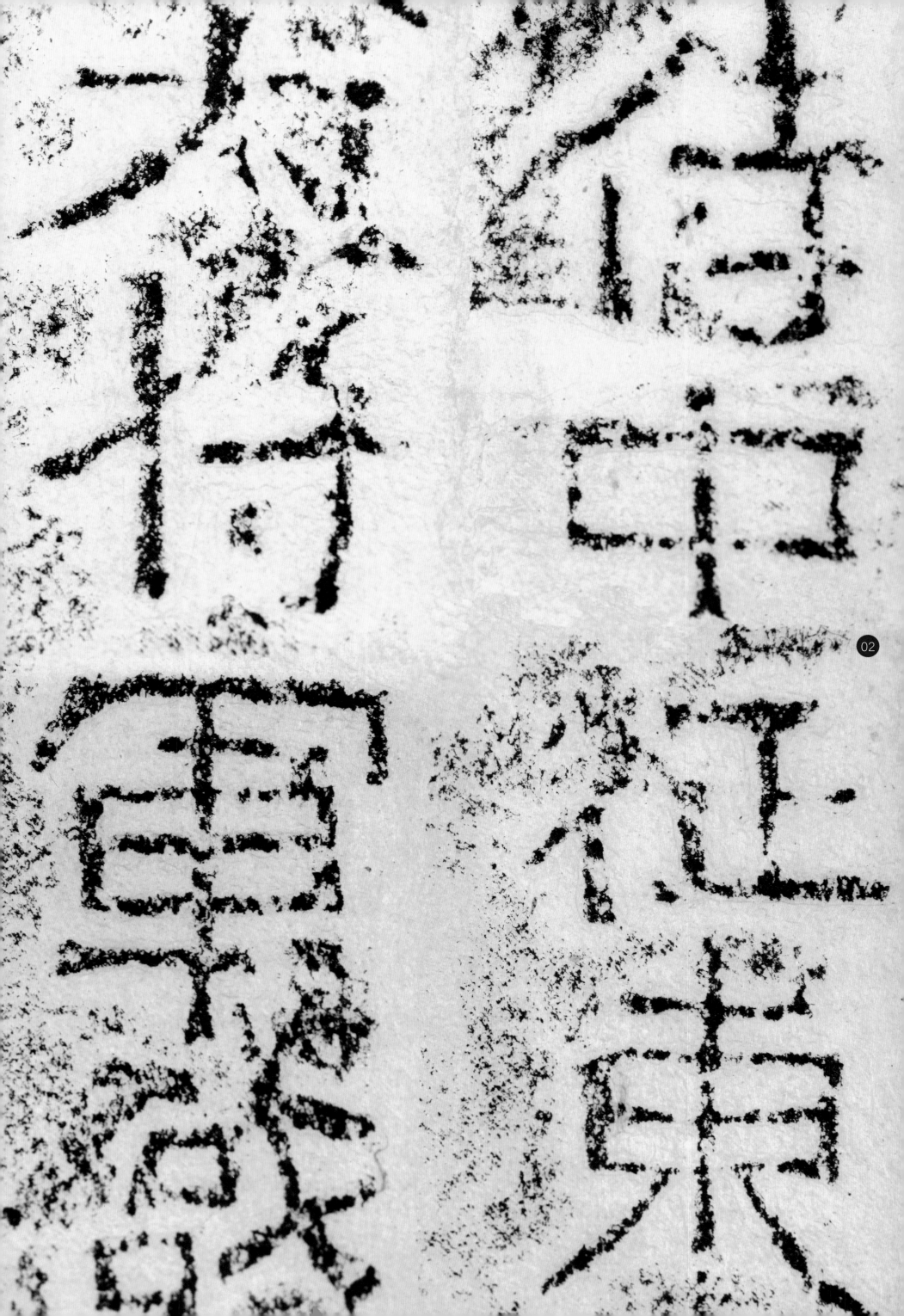

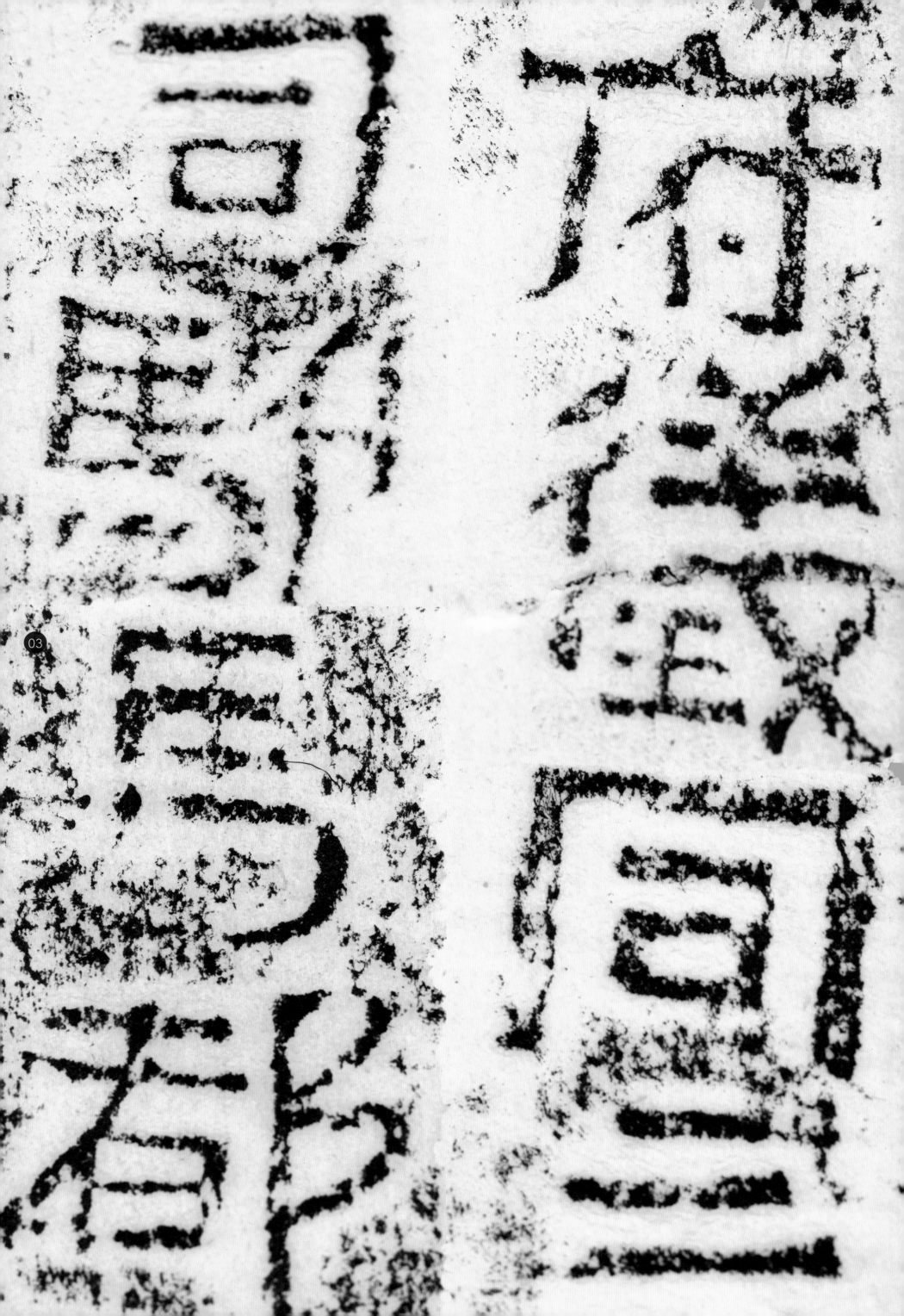

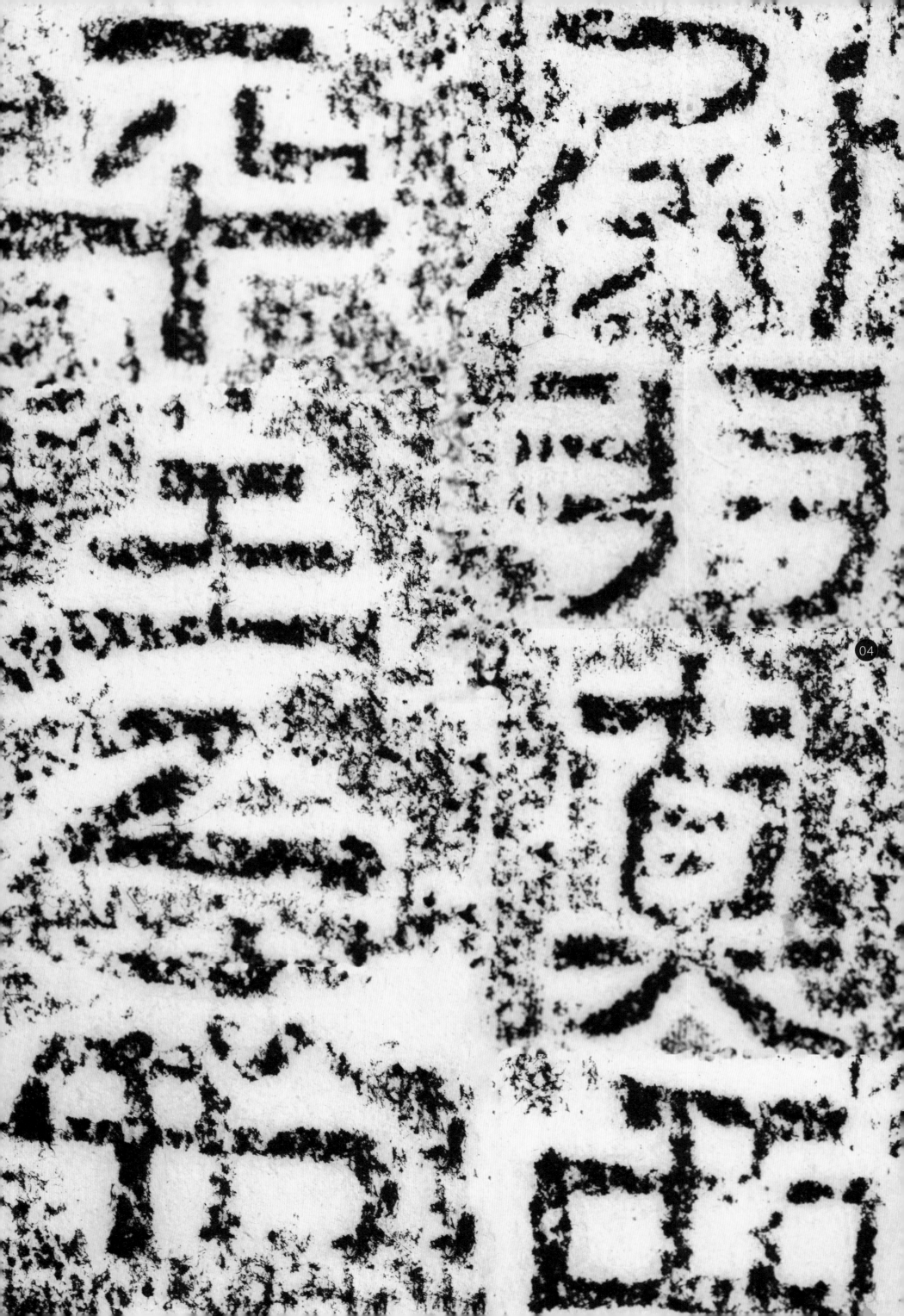

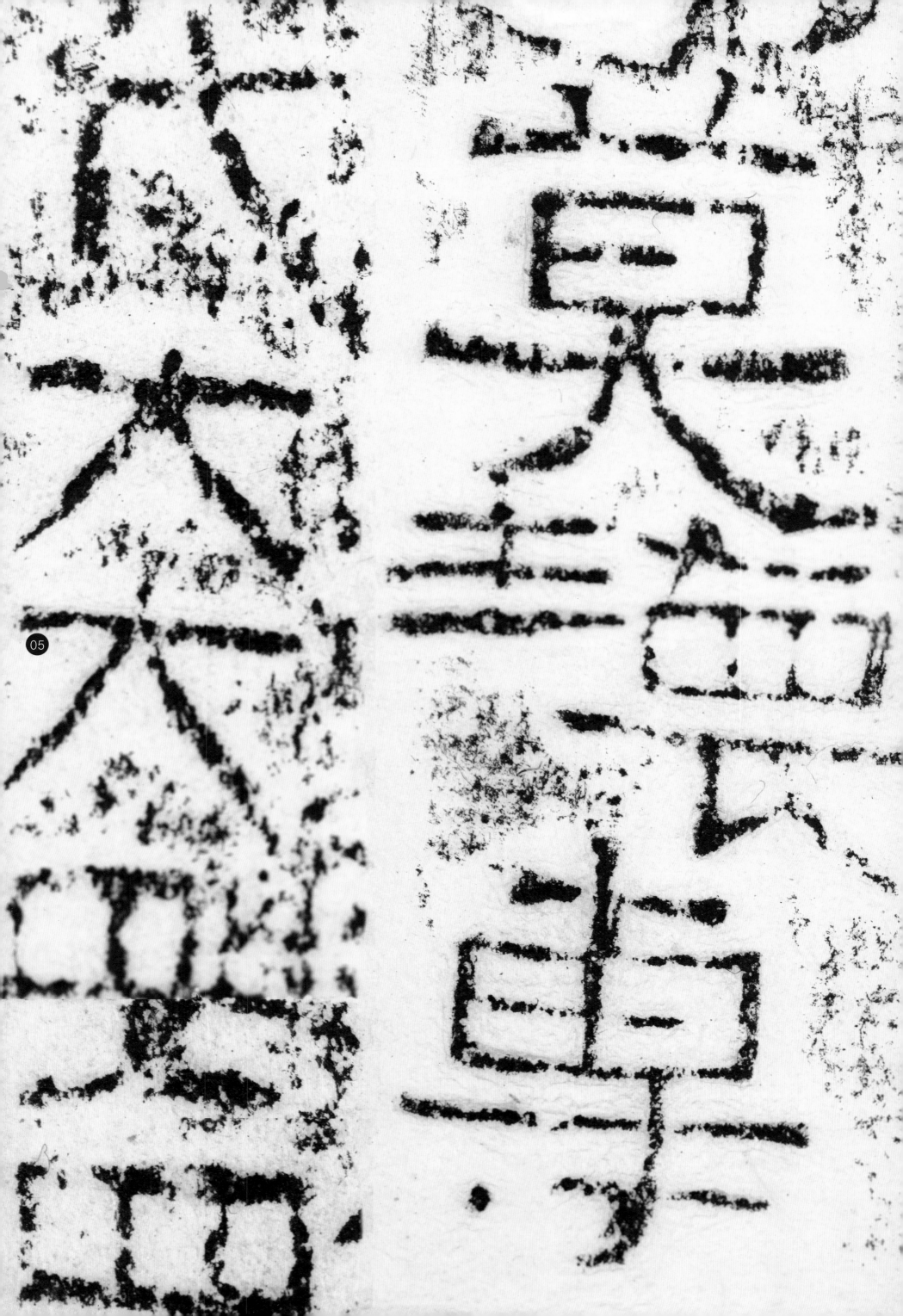

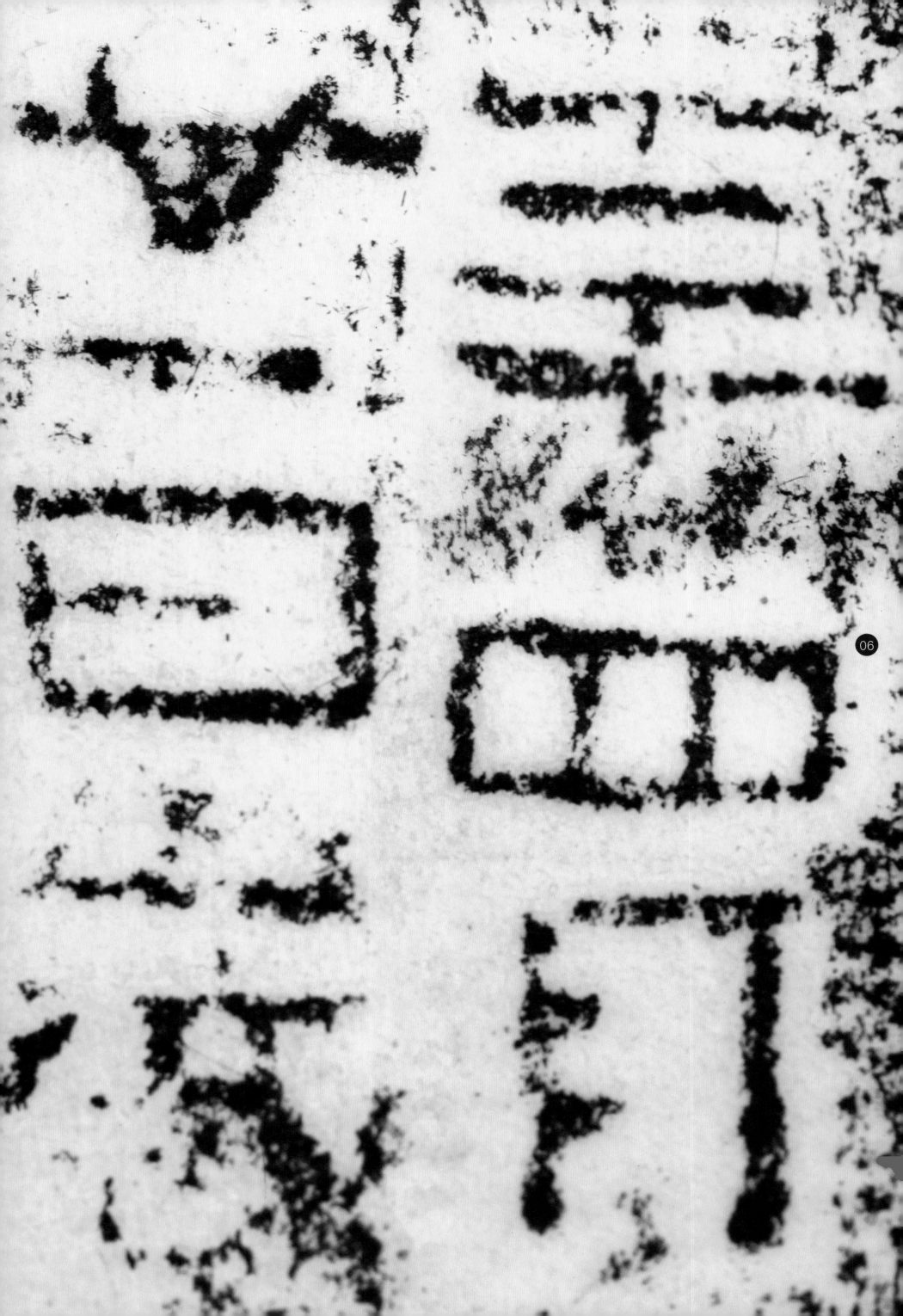

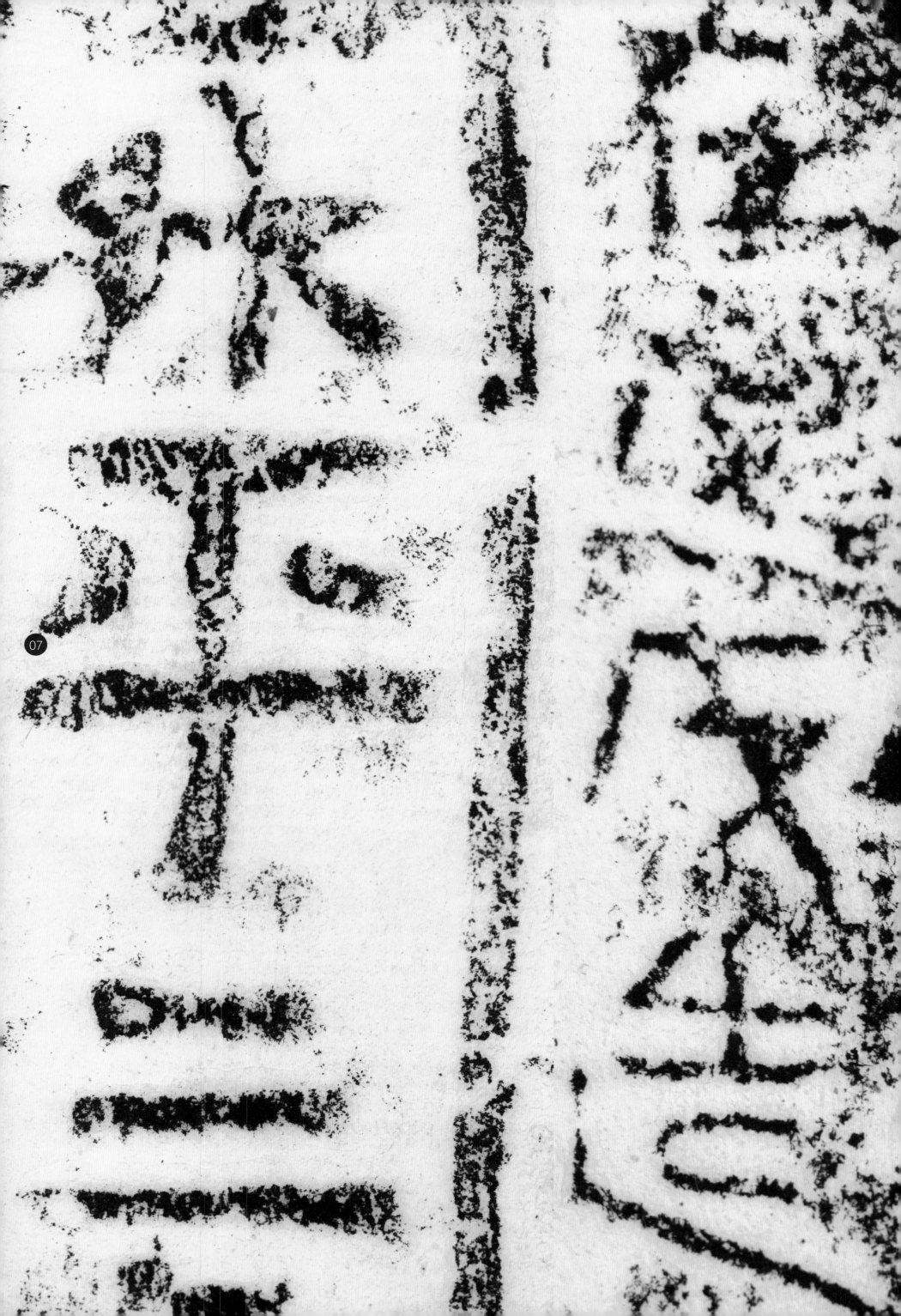

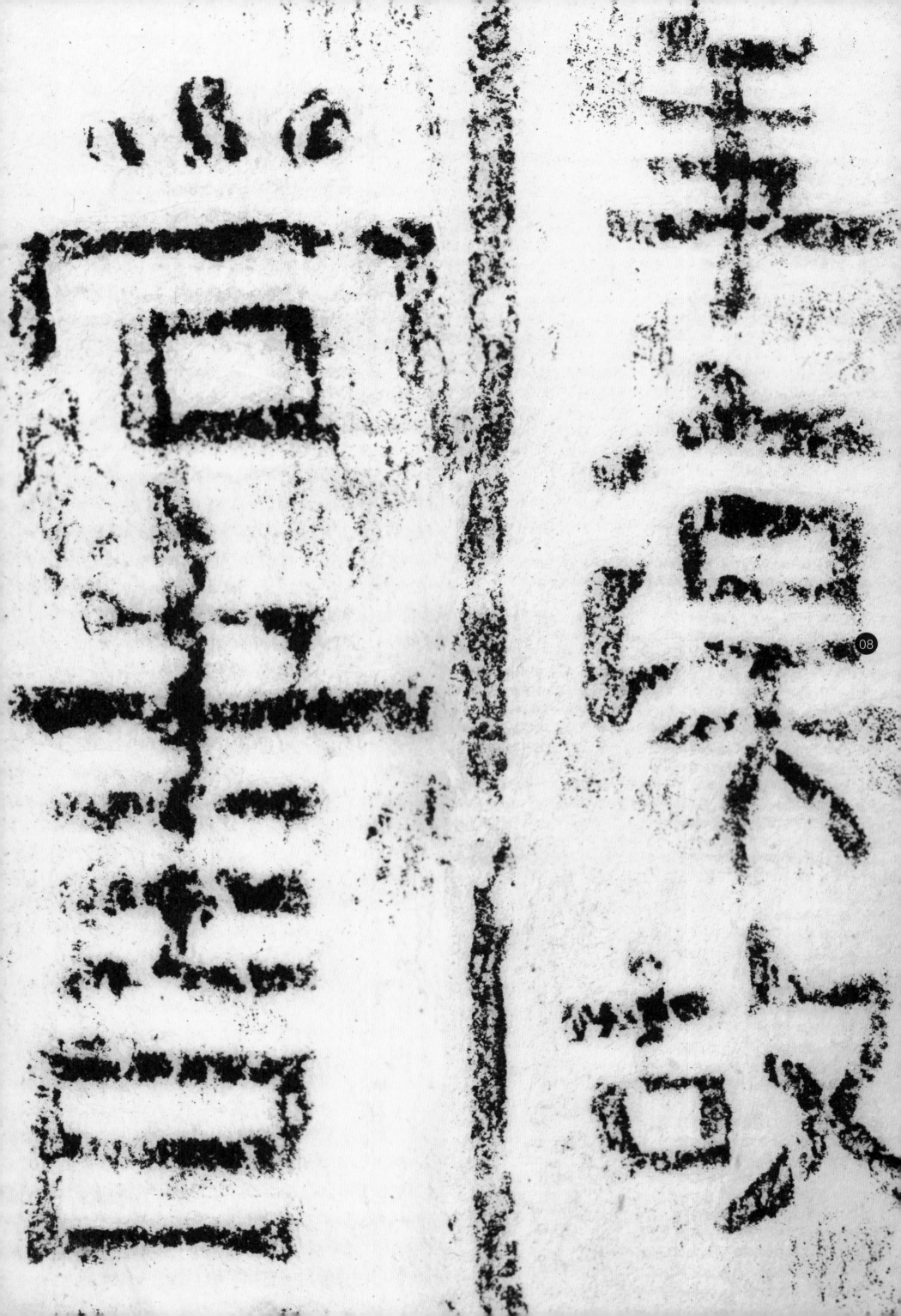

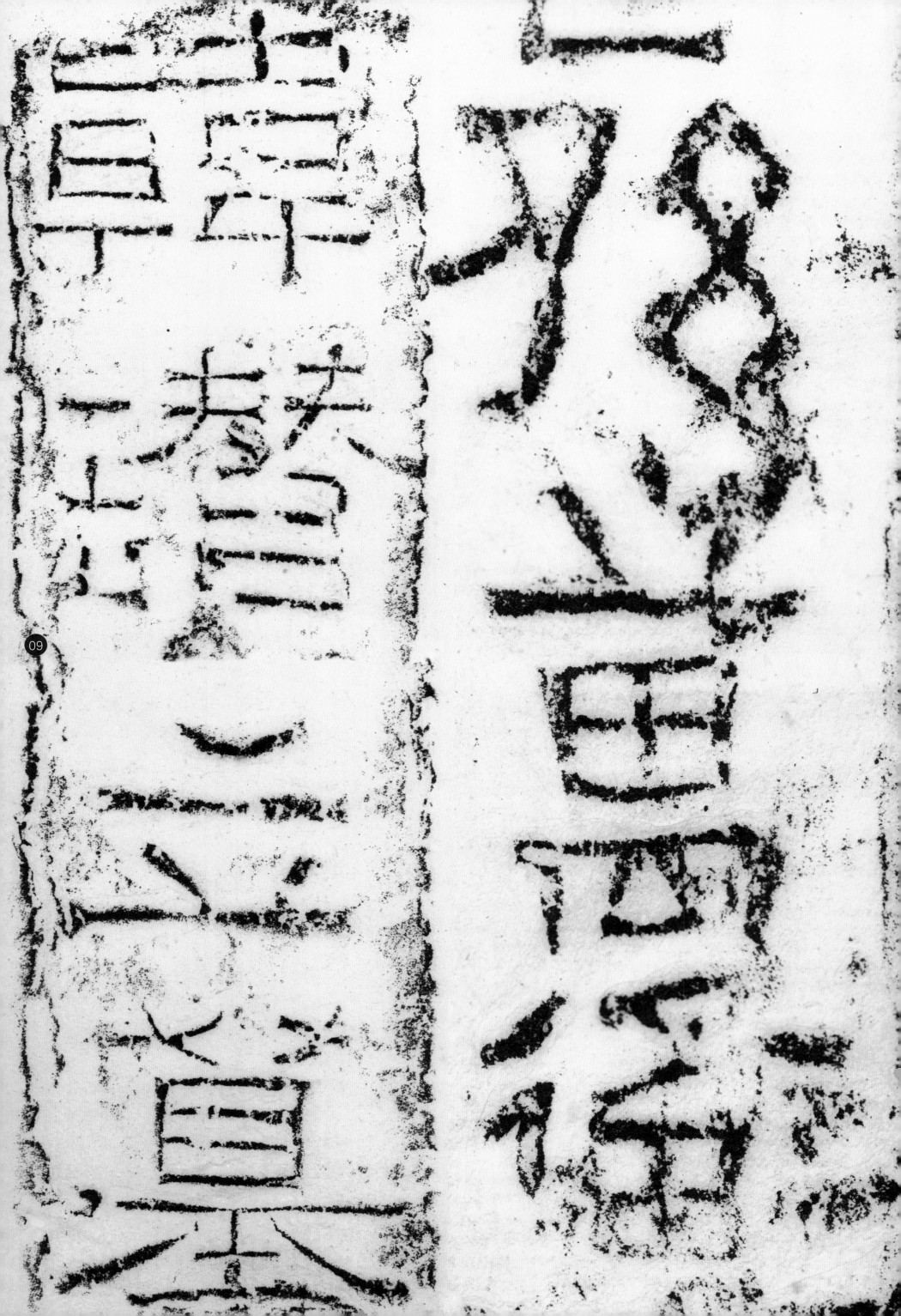

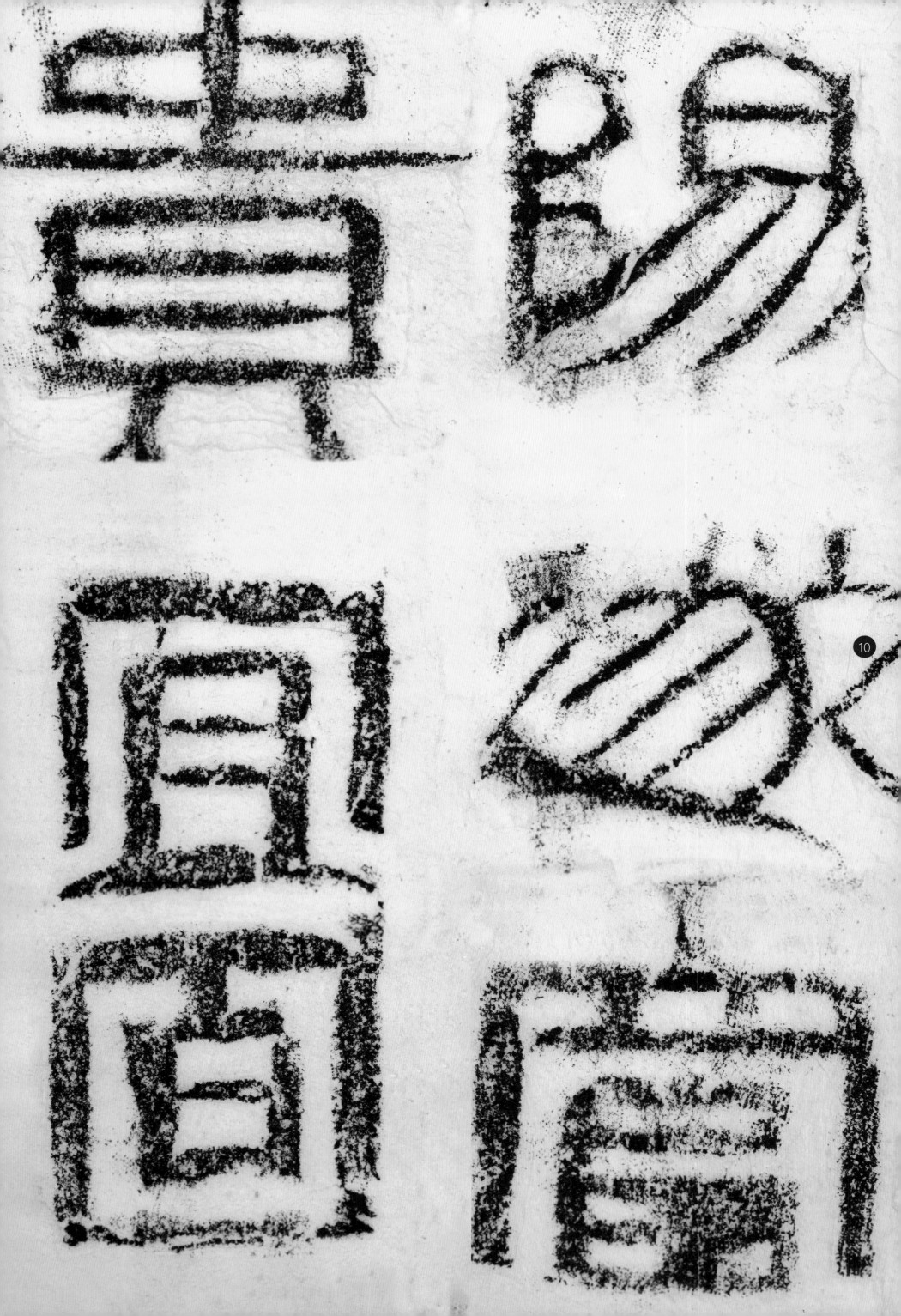

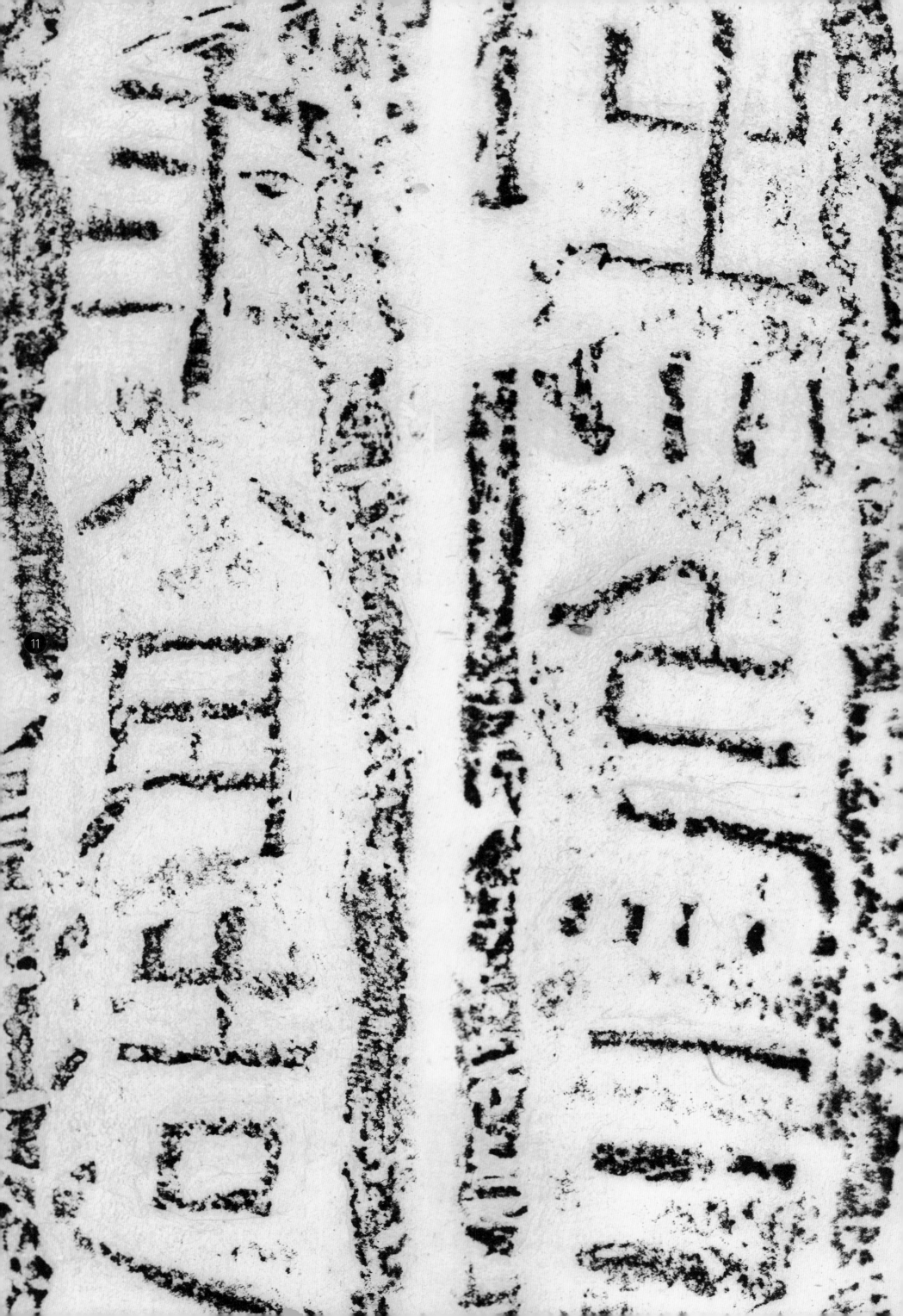

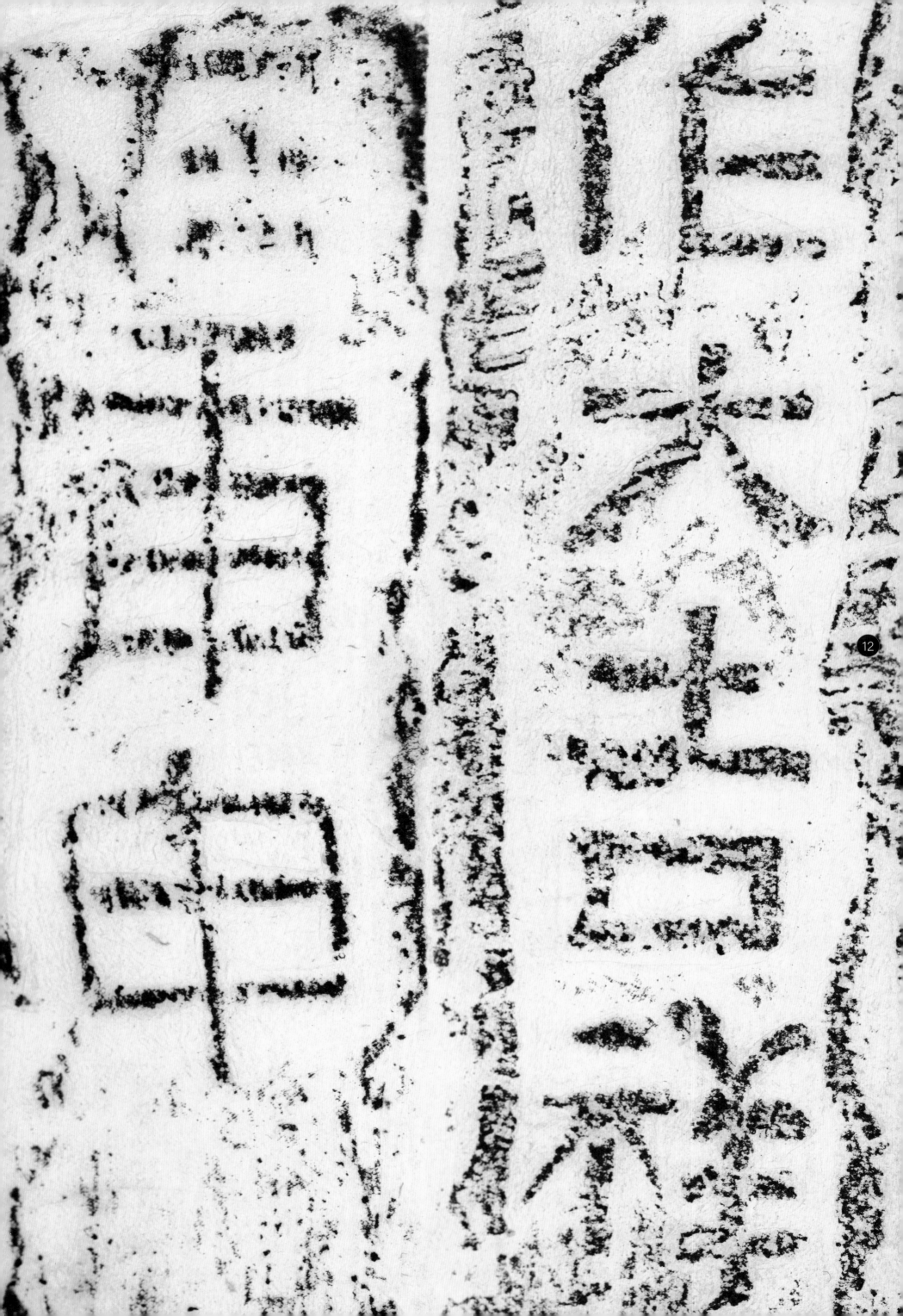

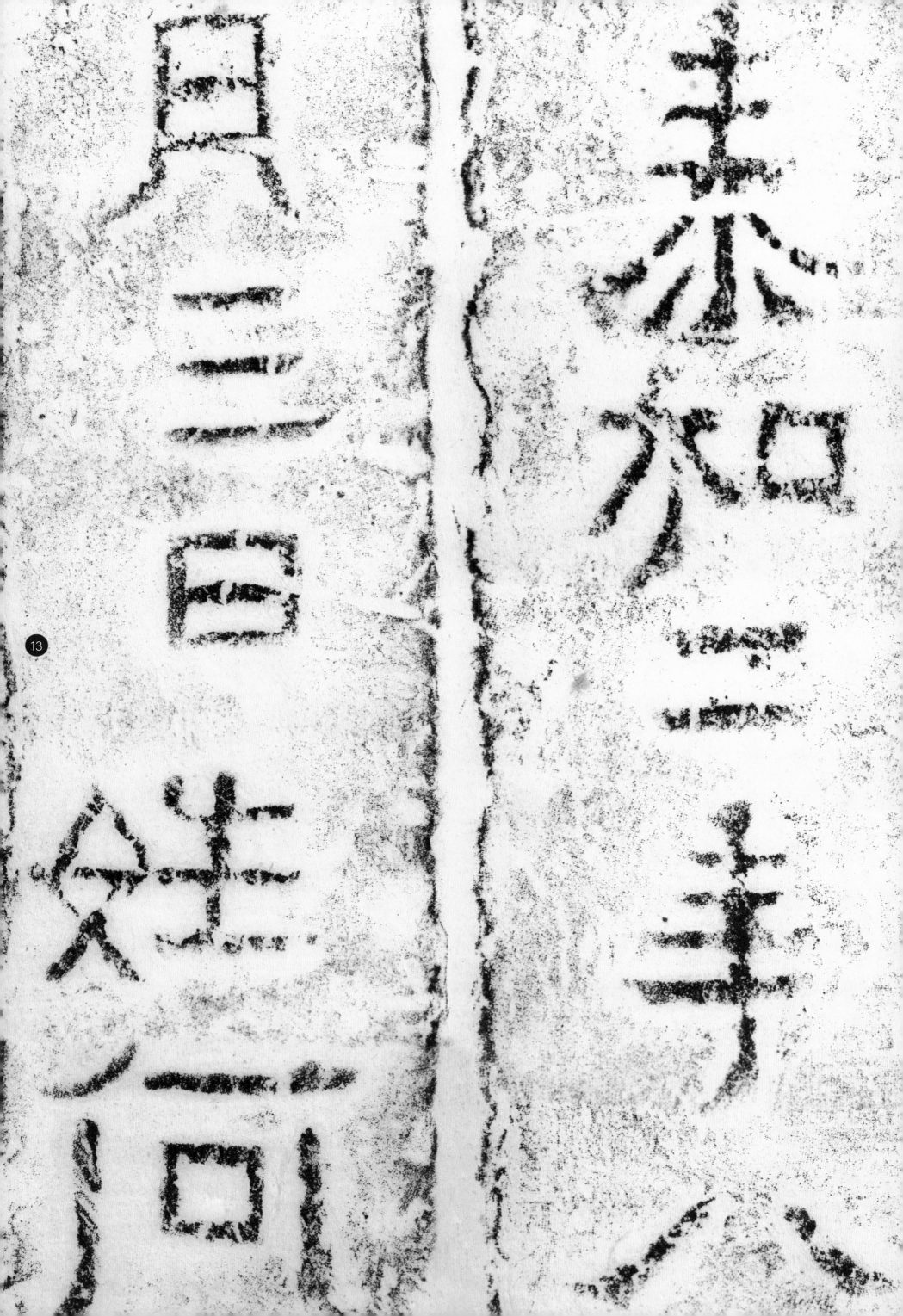

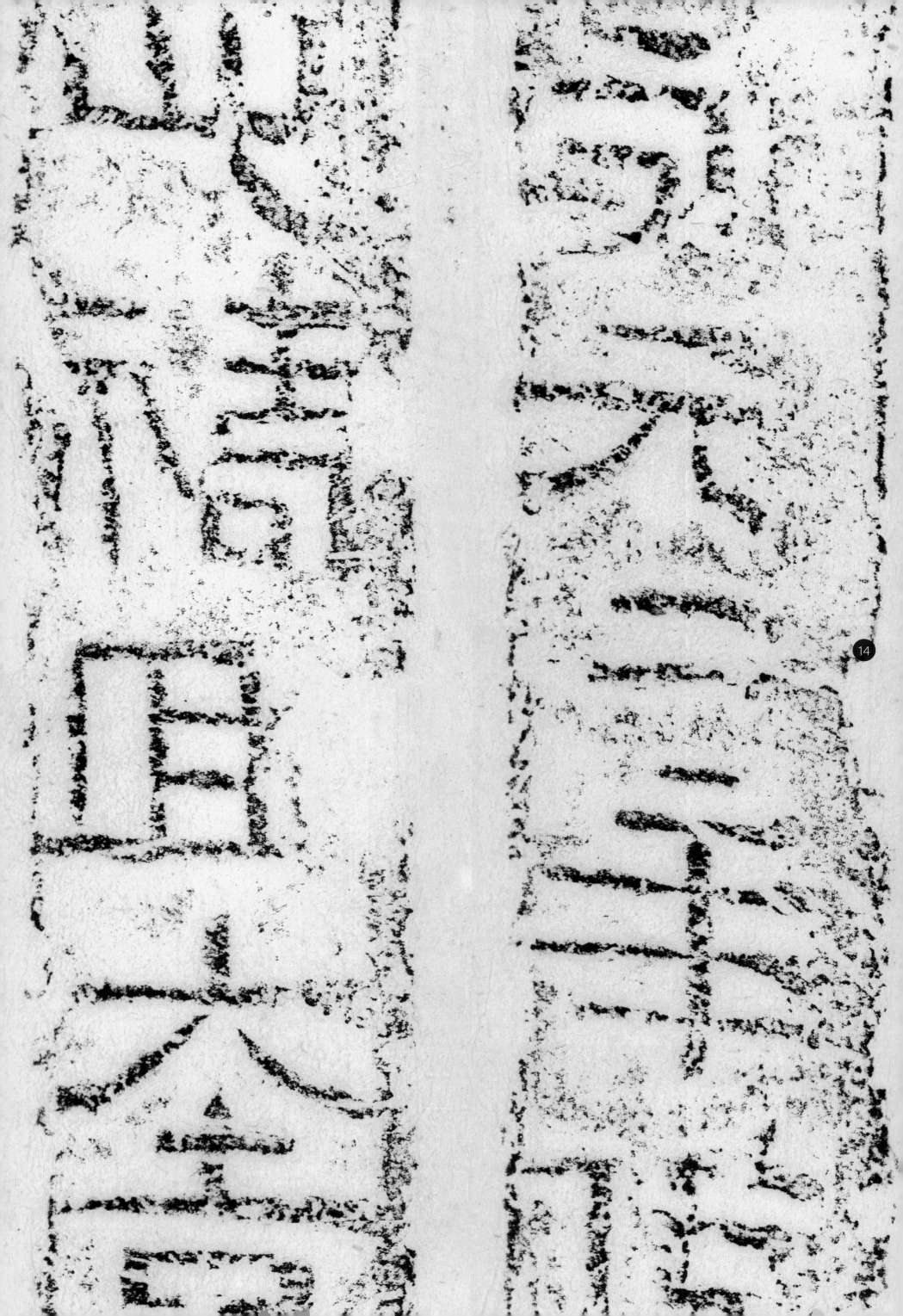

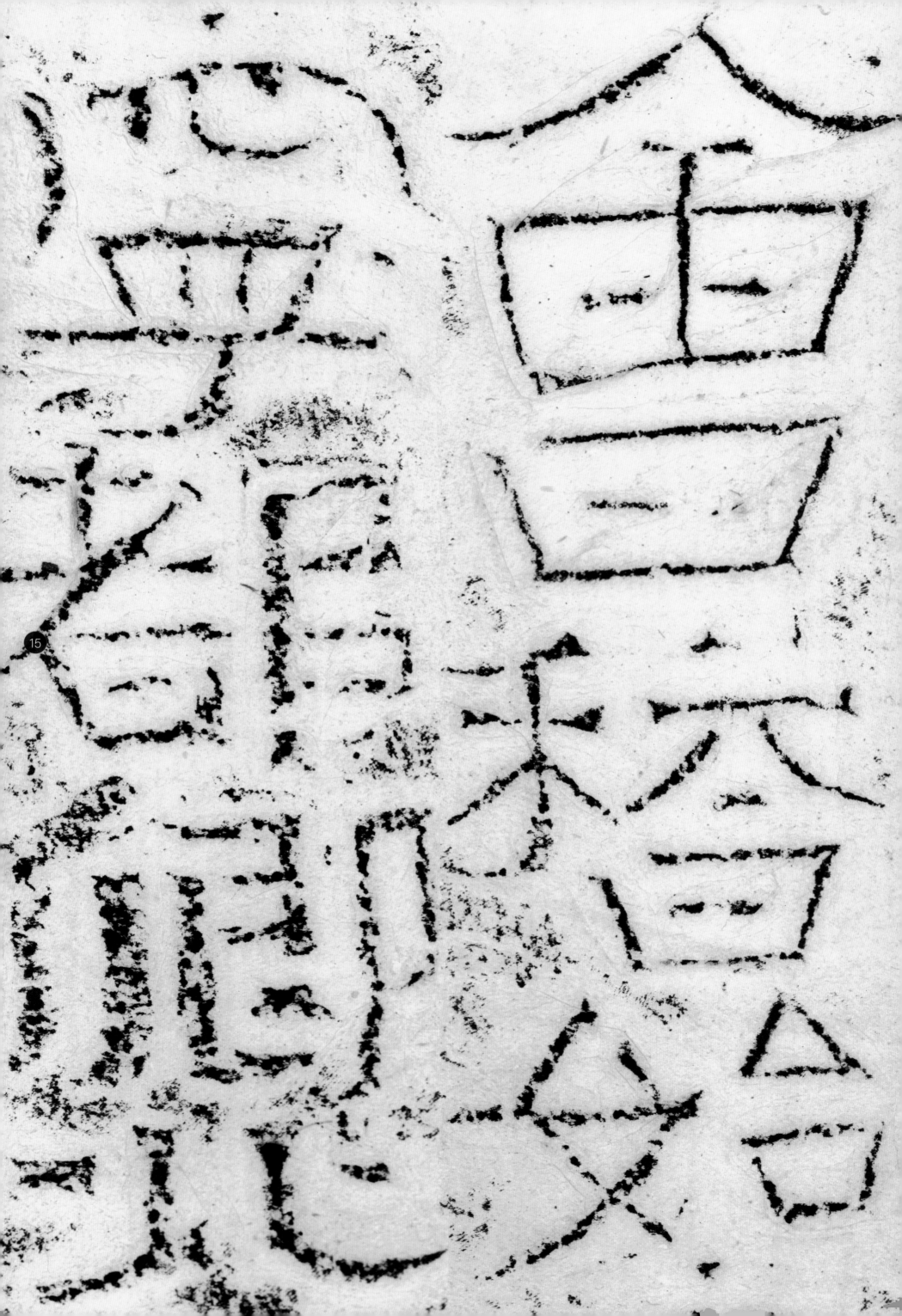

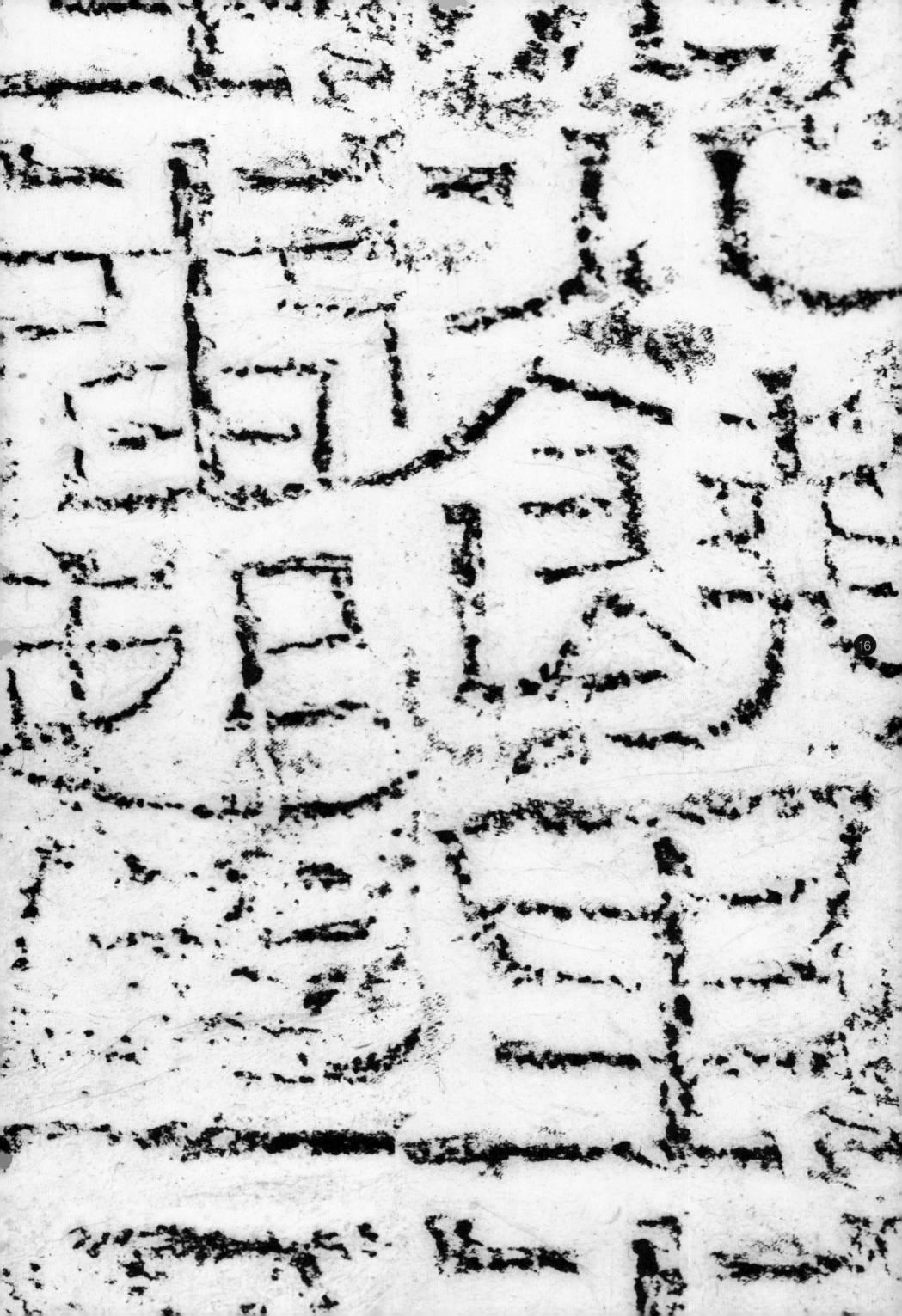

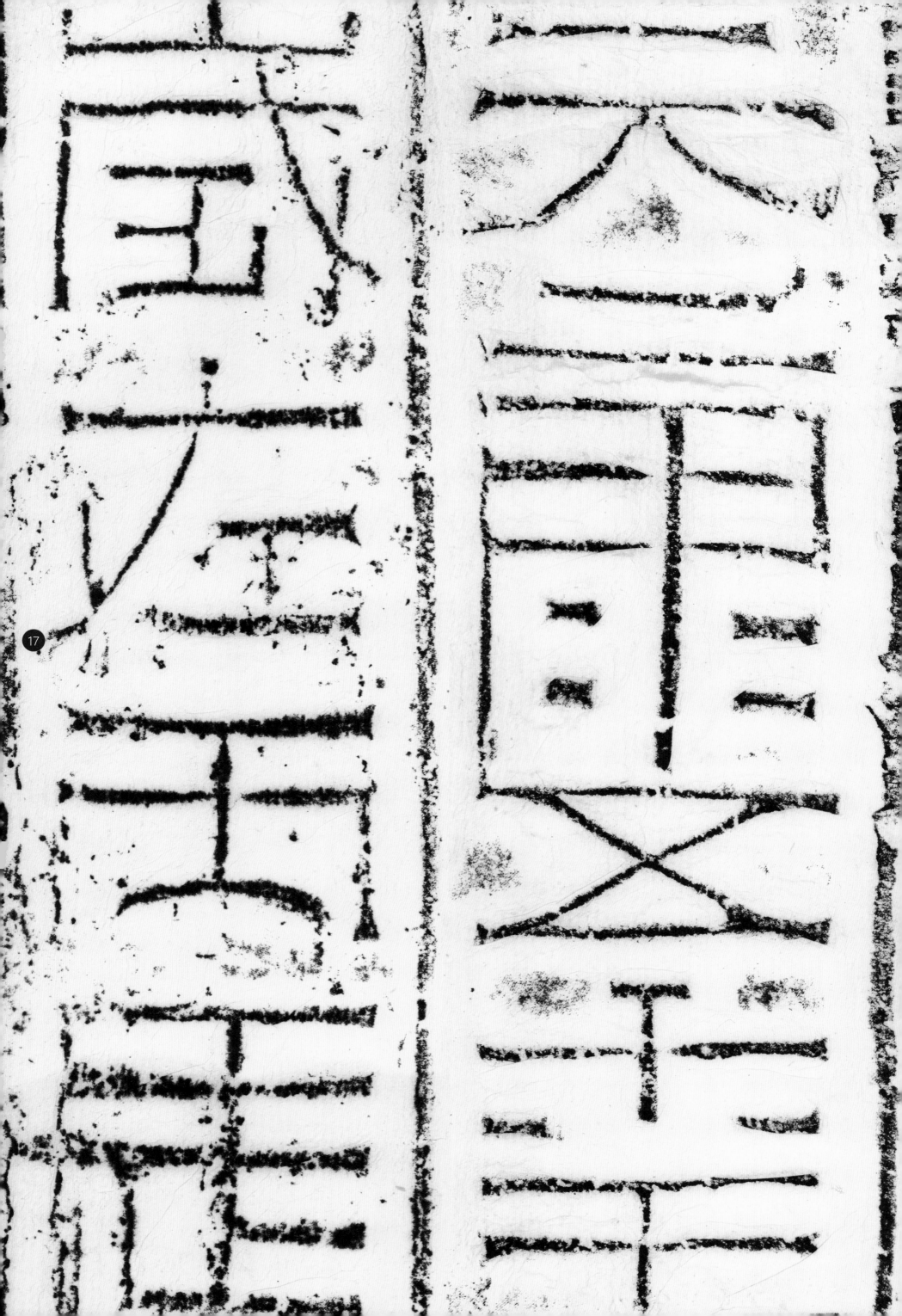

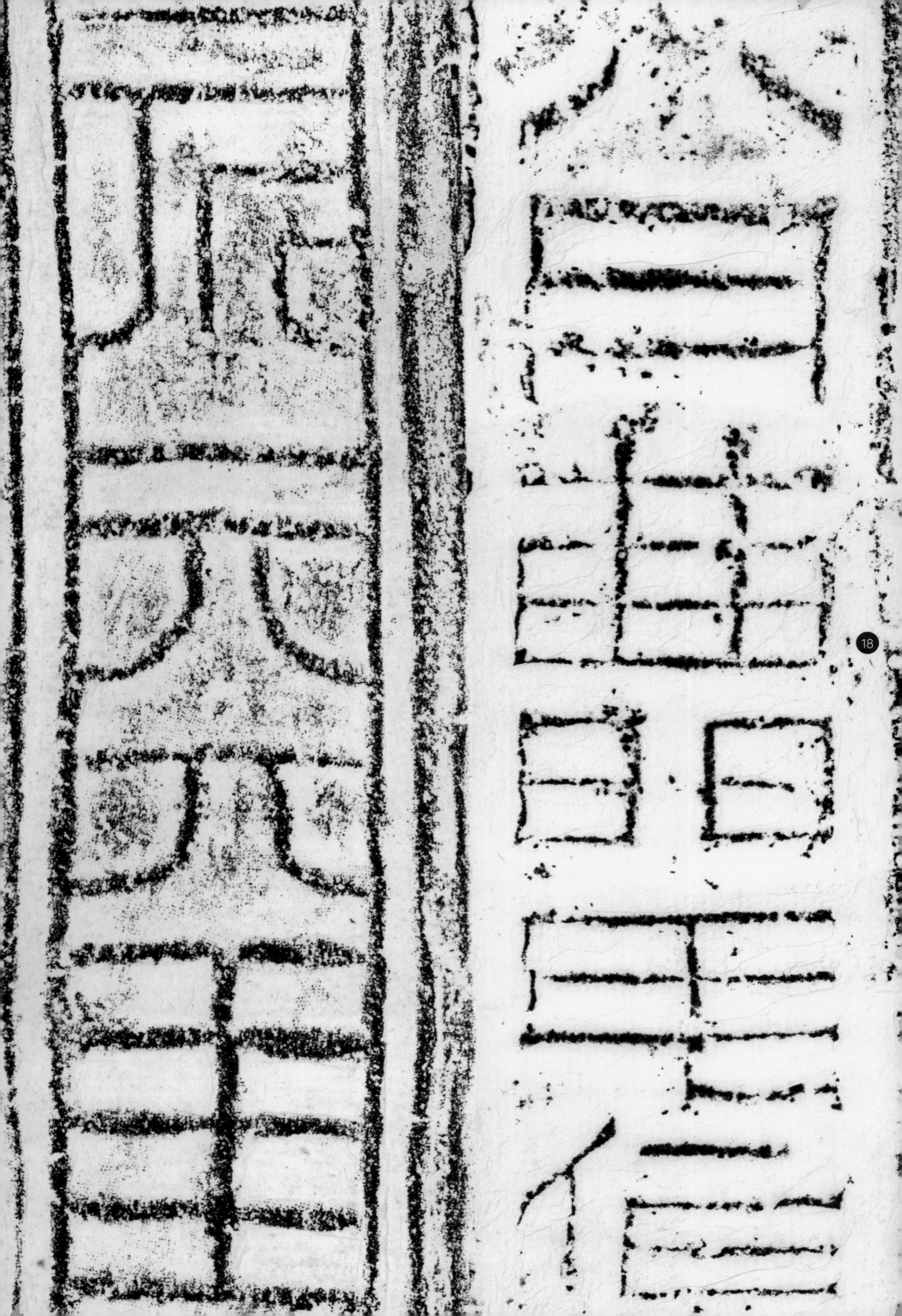

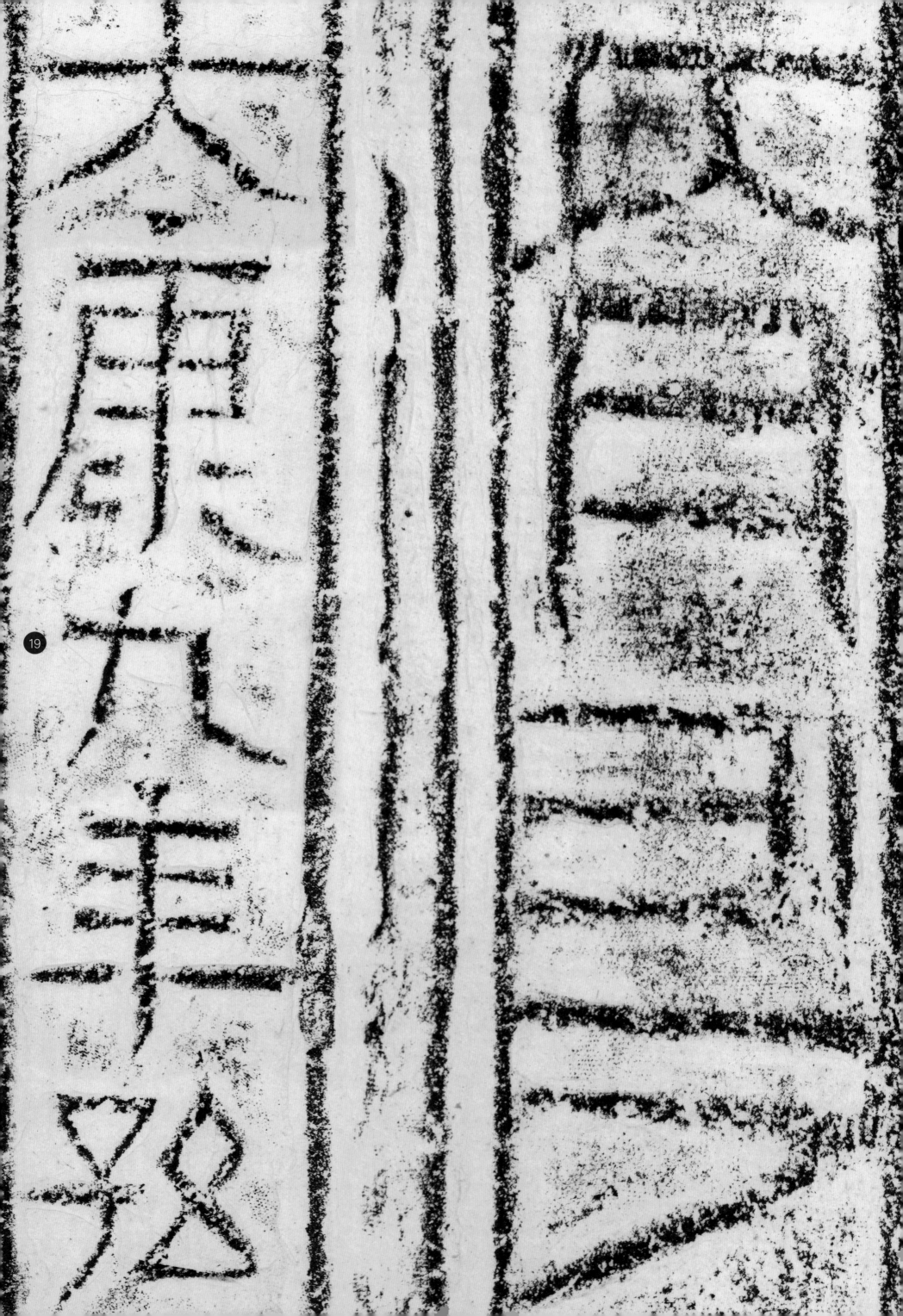

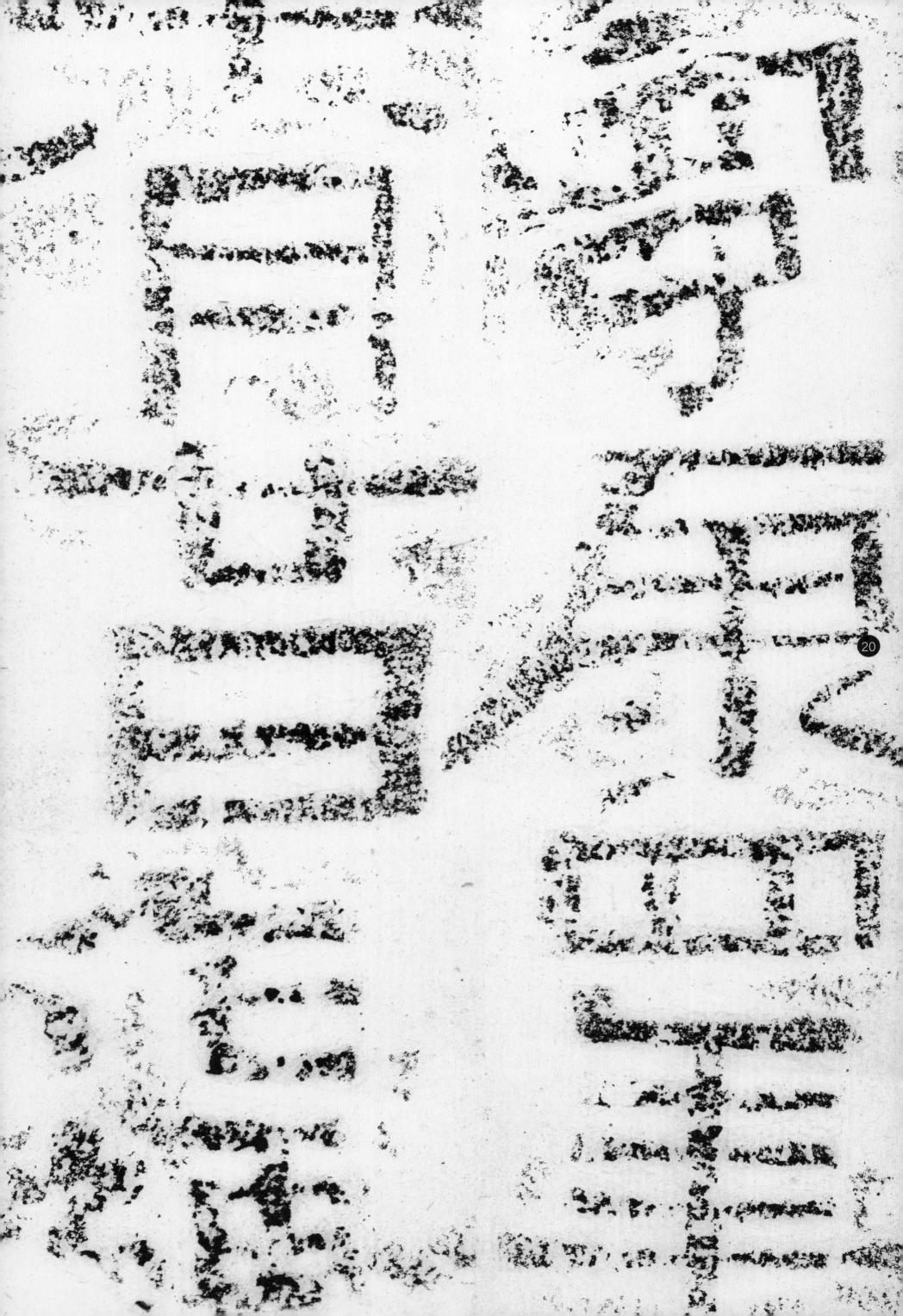

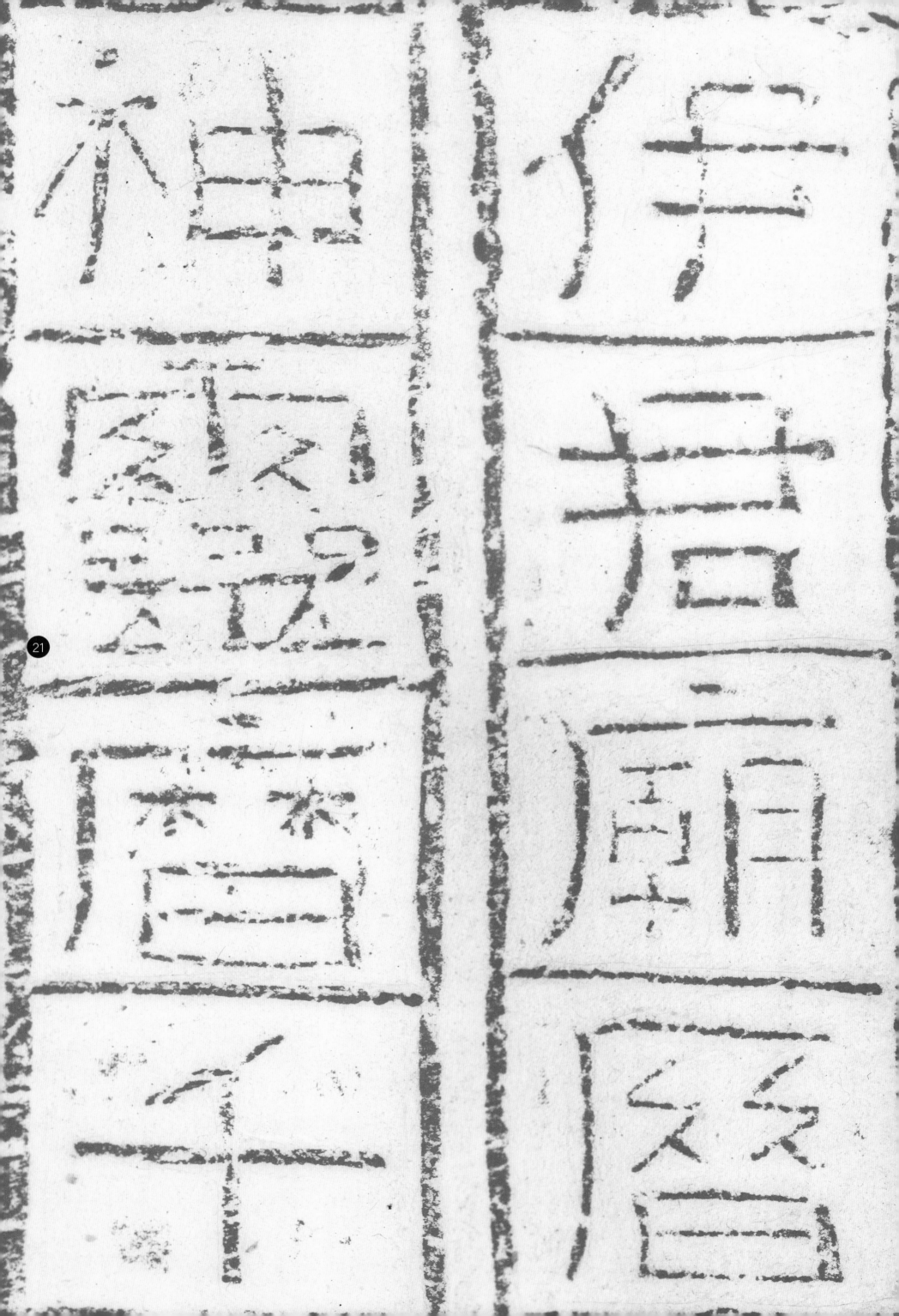

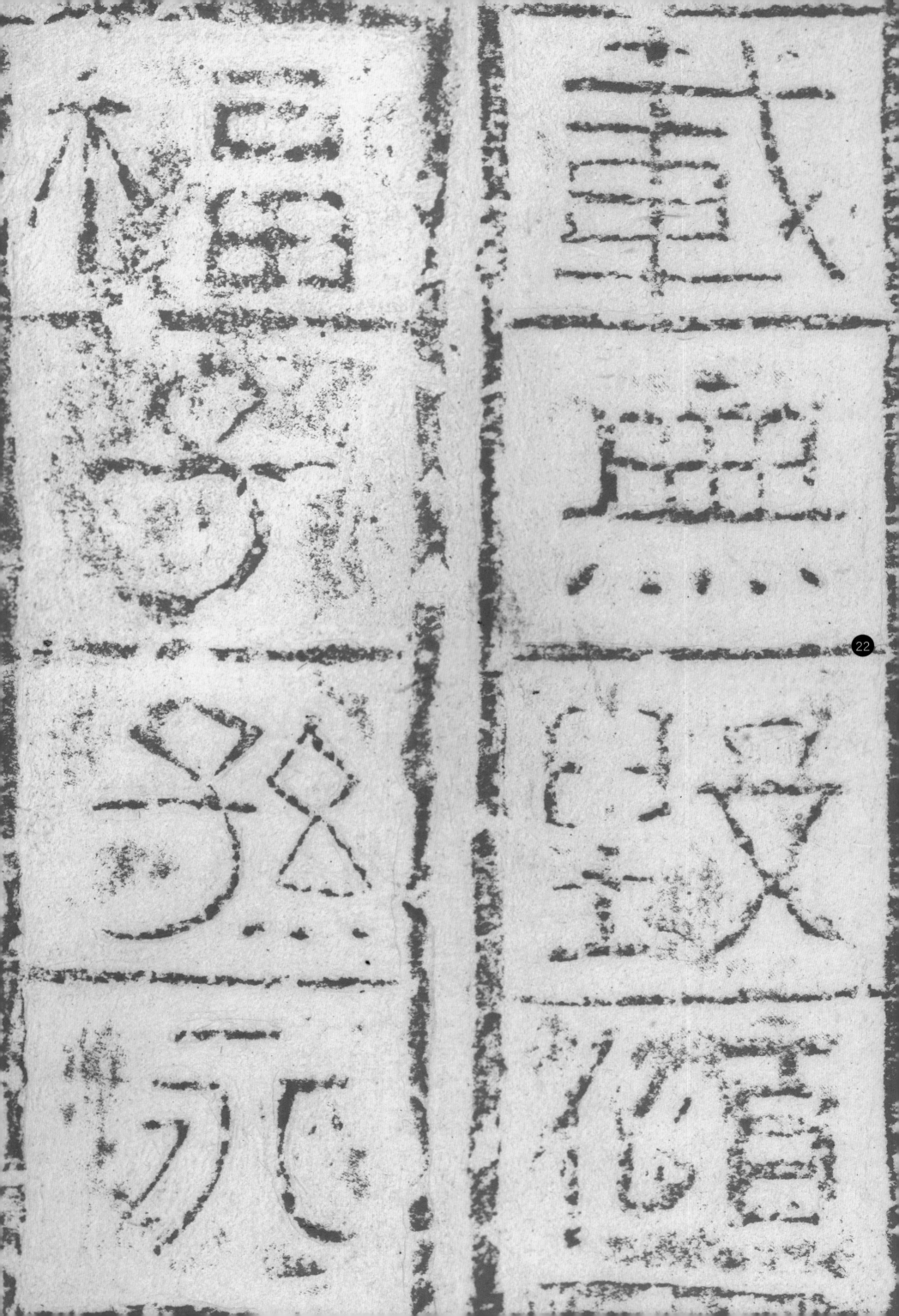

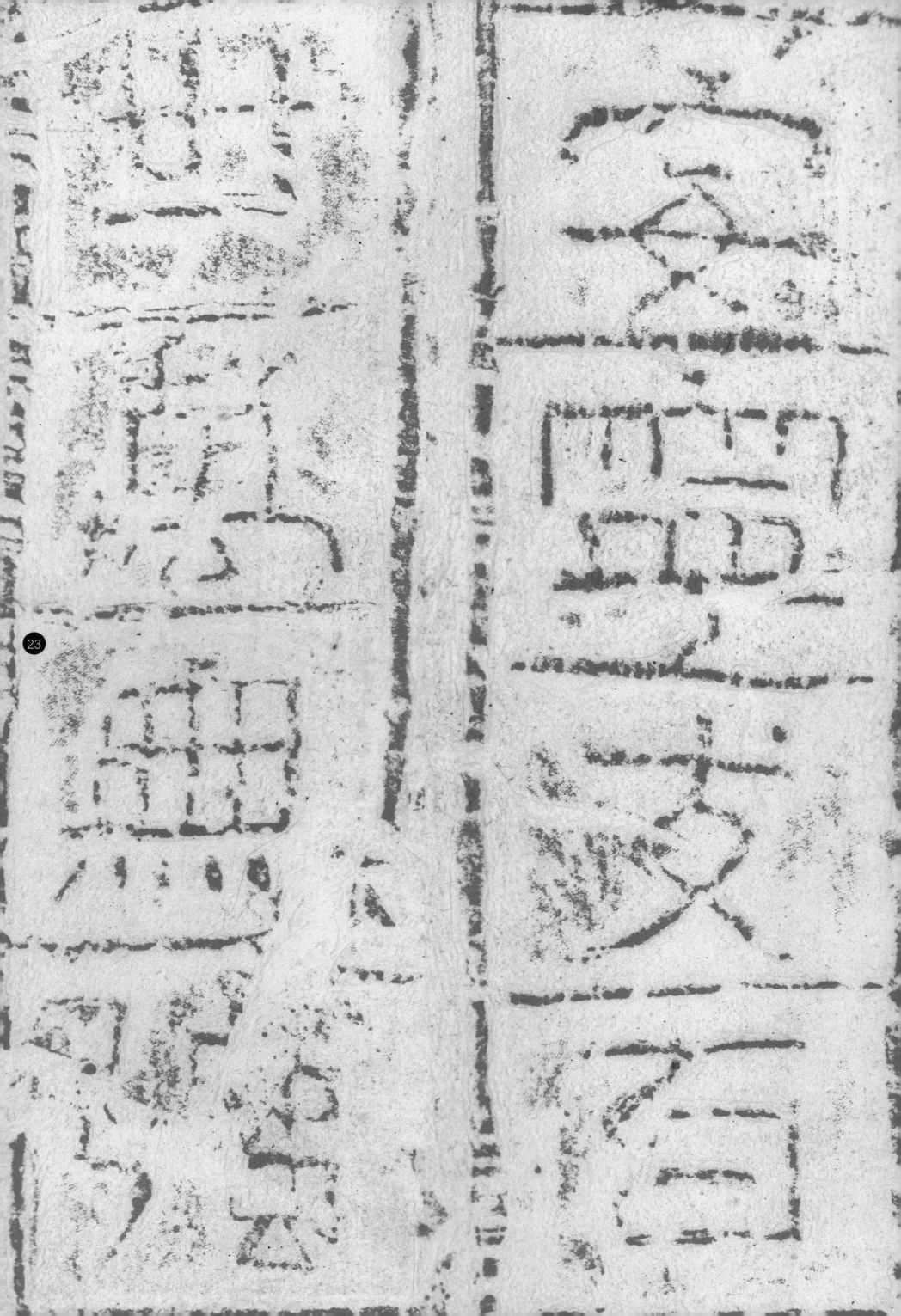

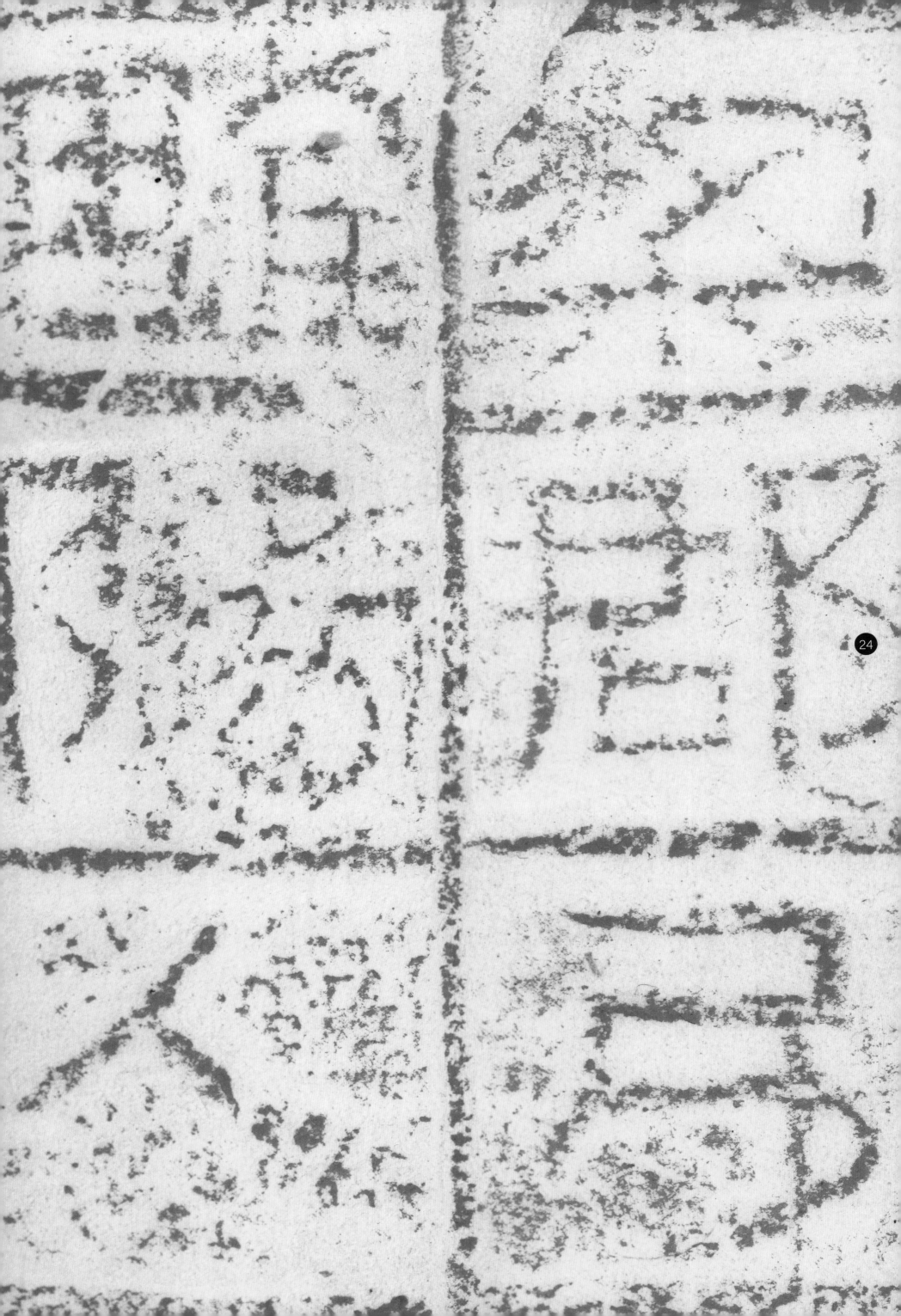

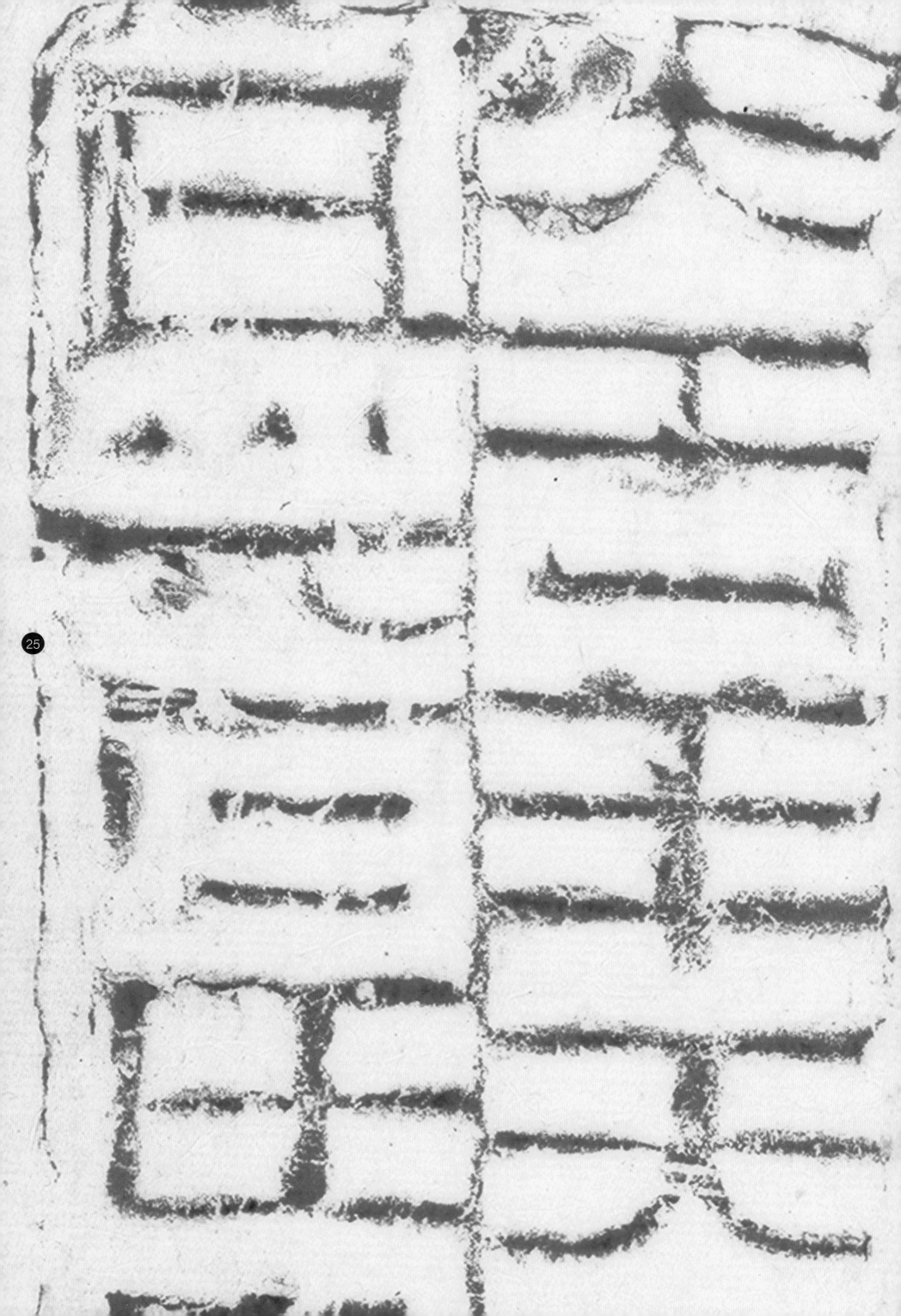

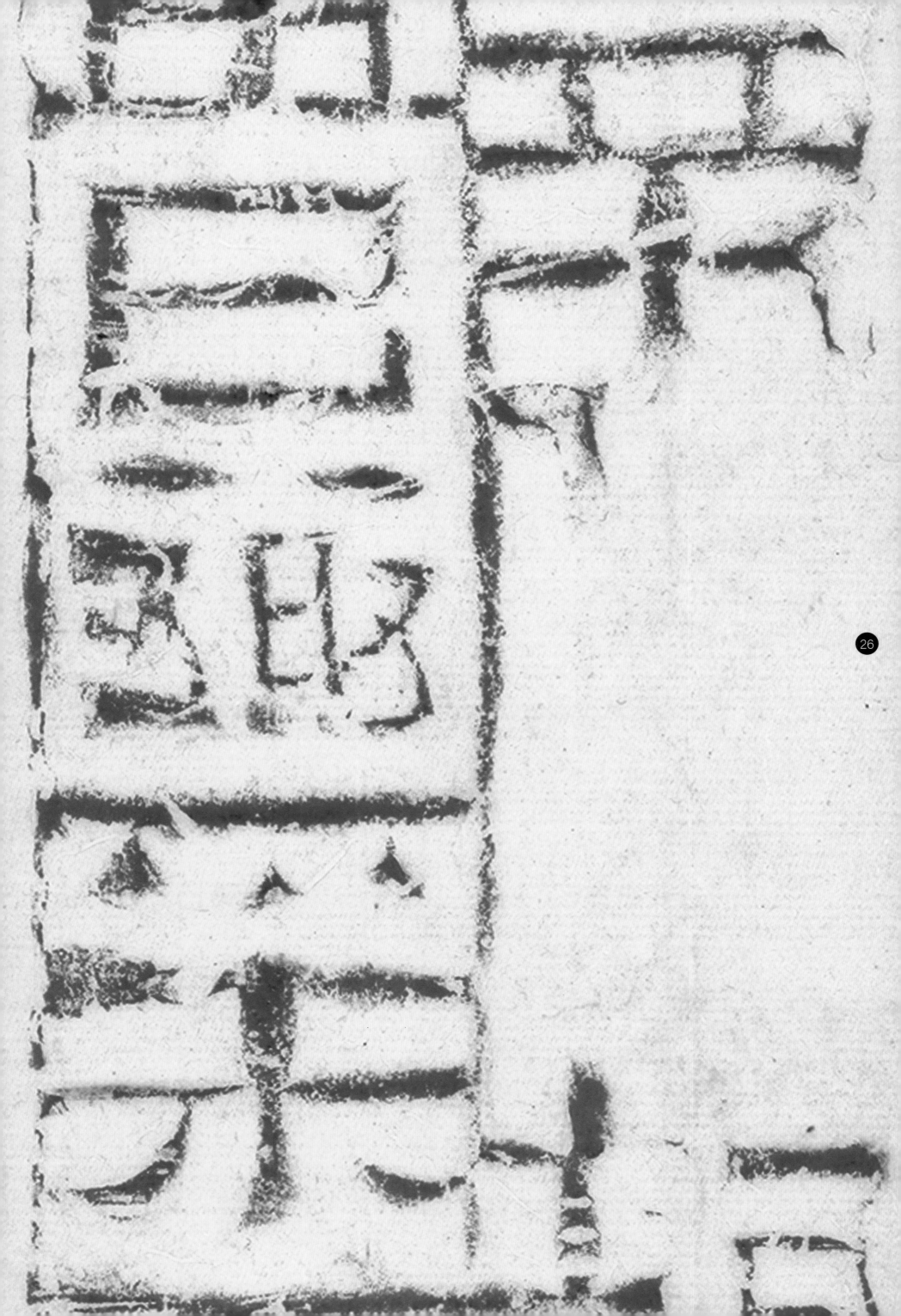

26

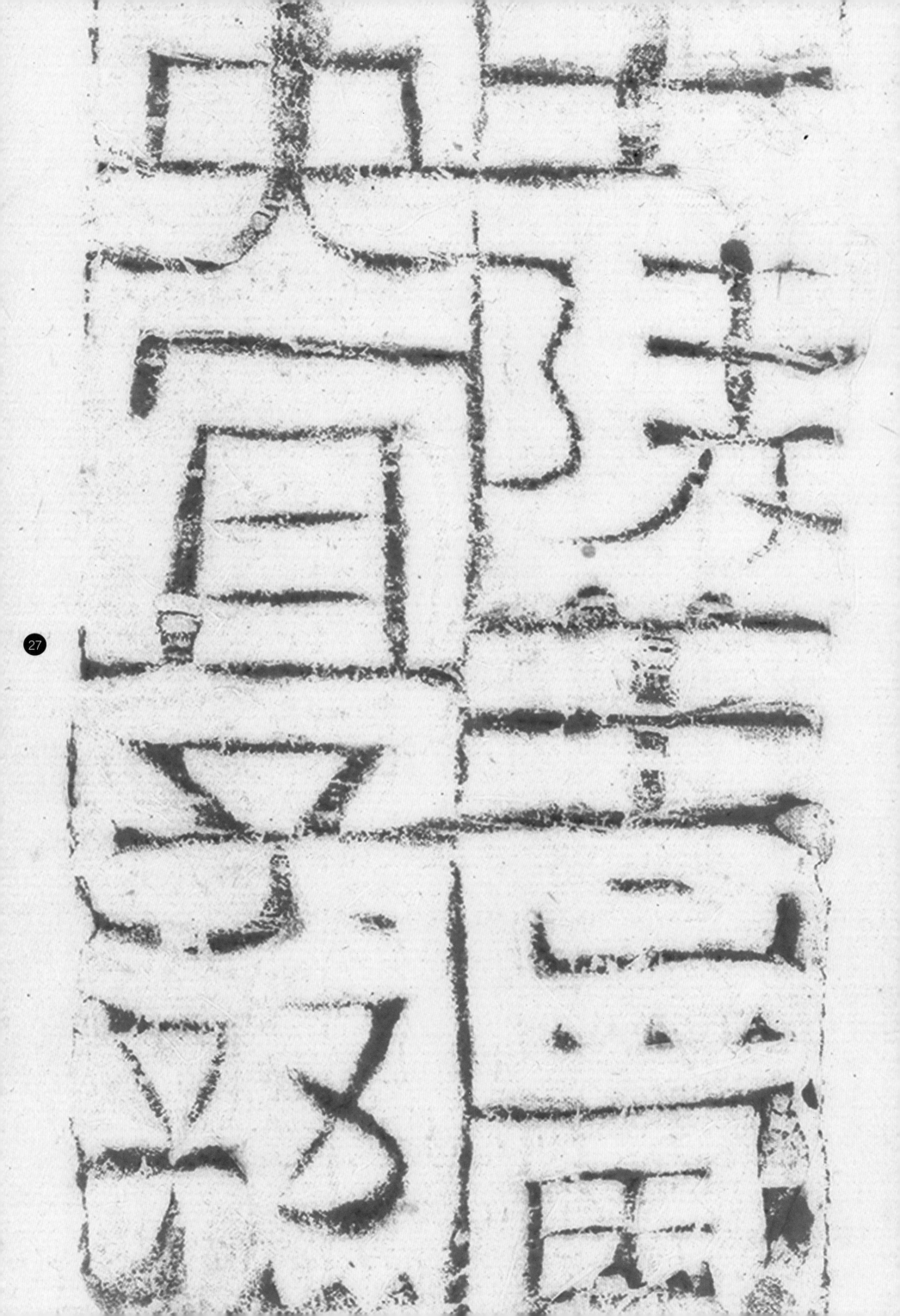

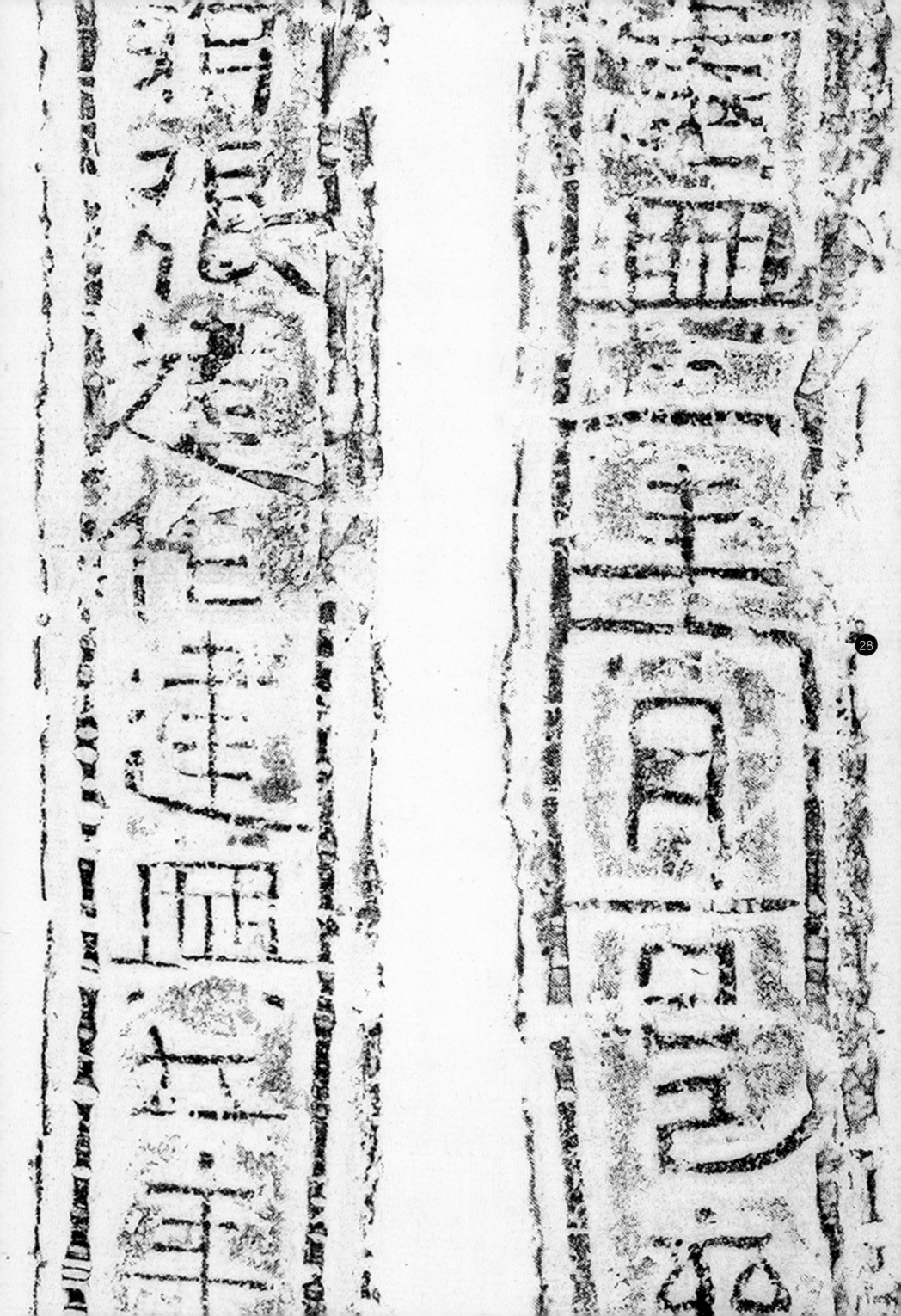

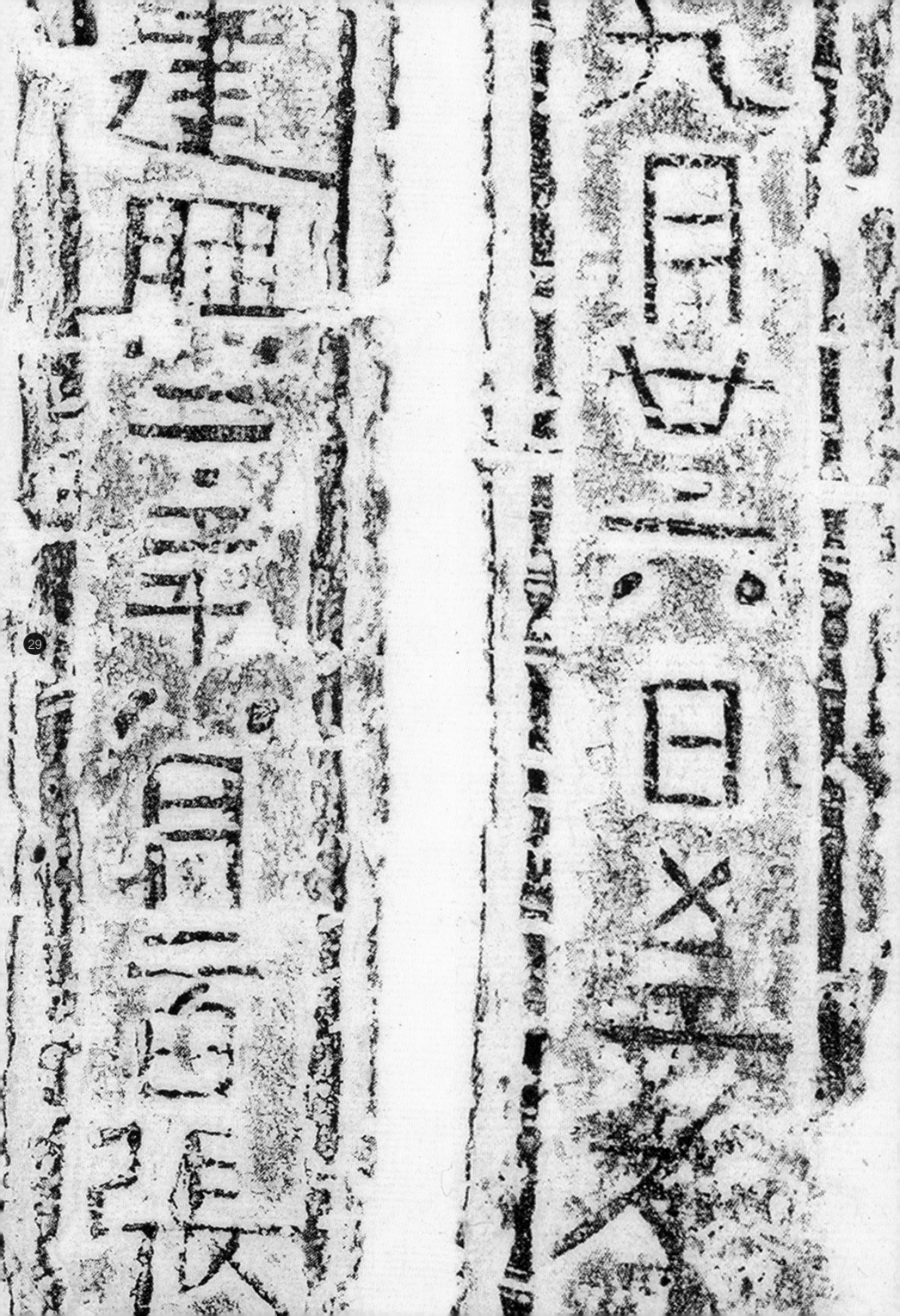

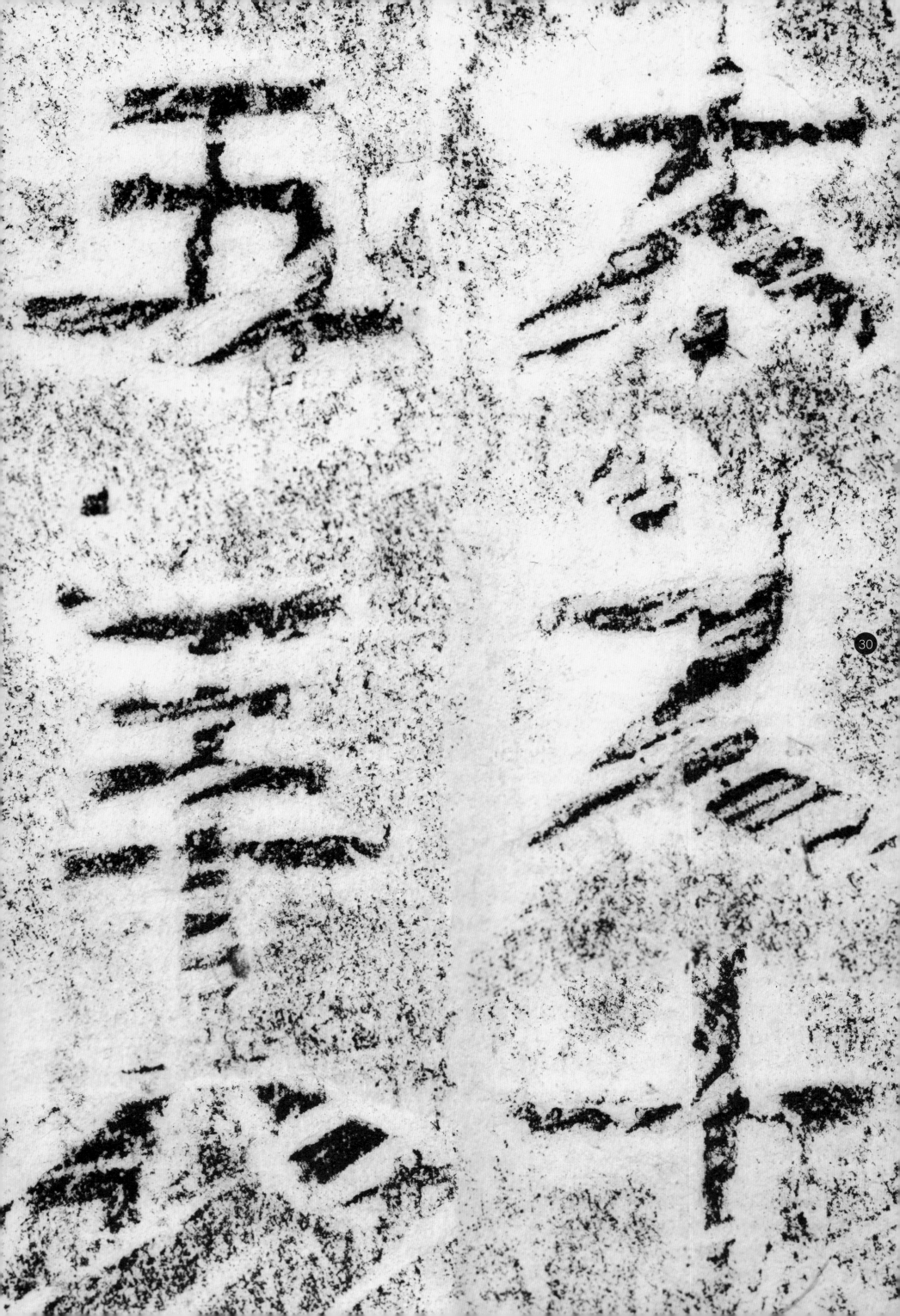

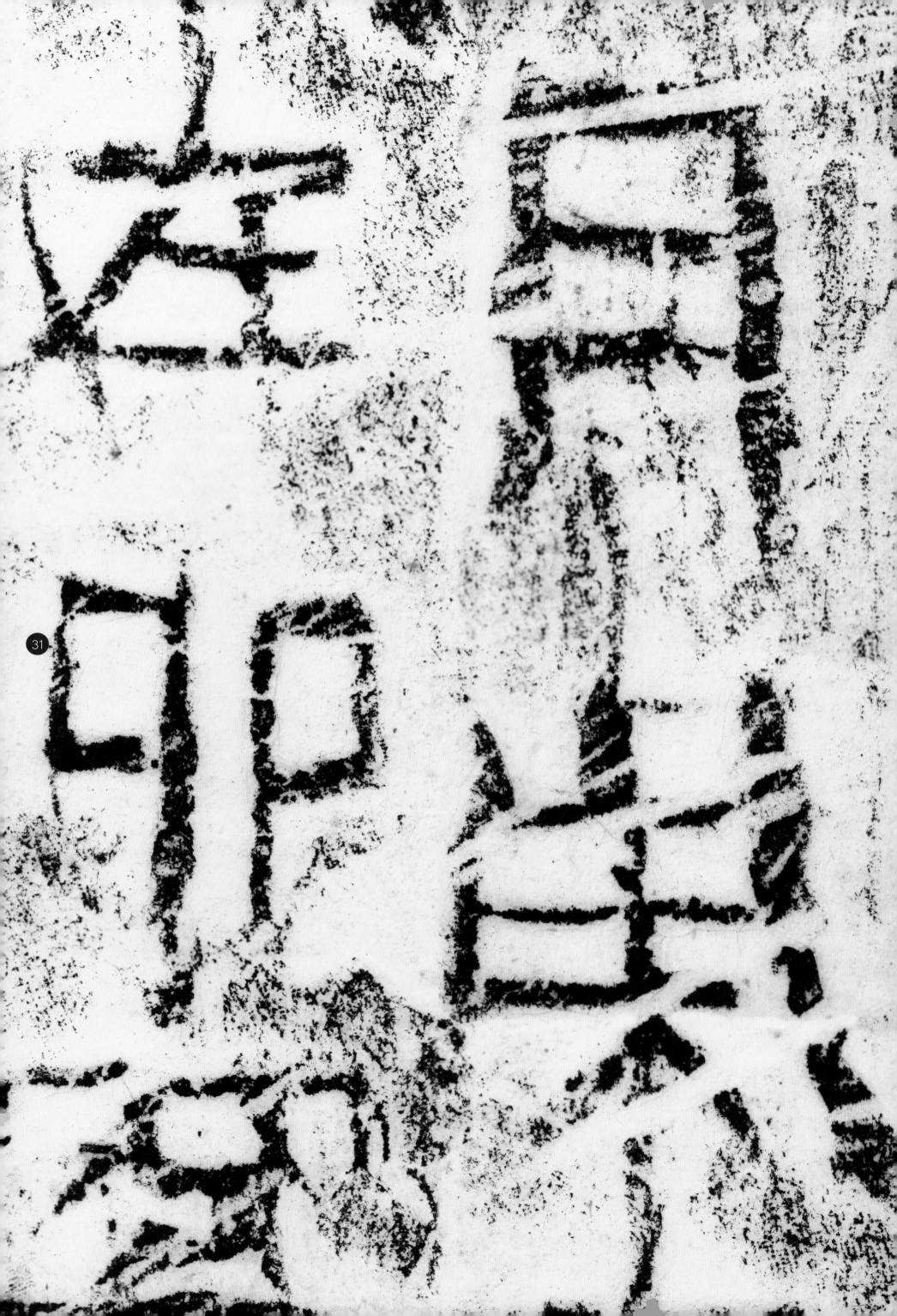

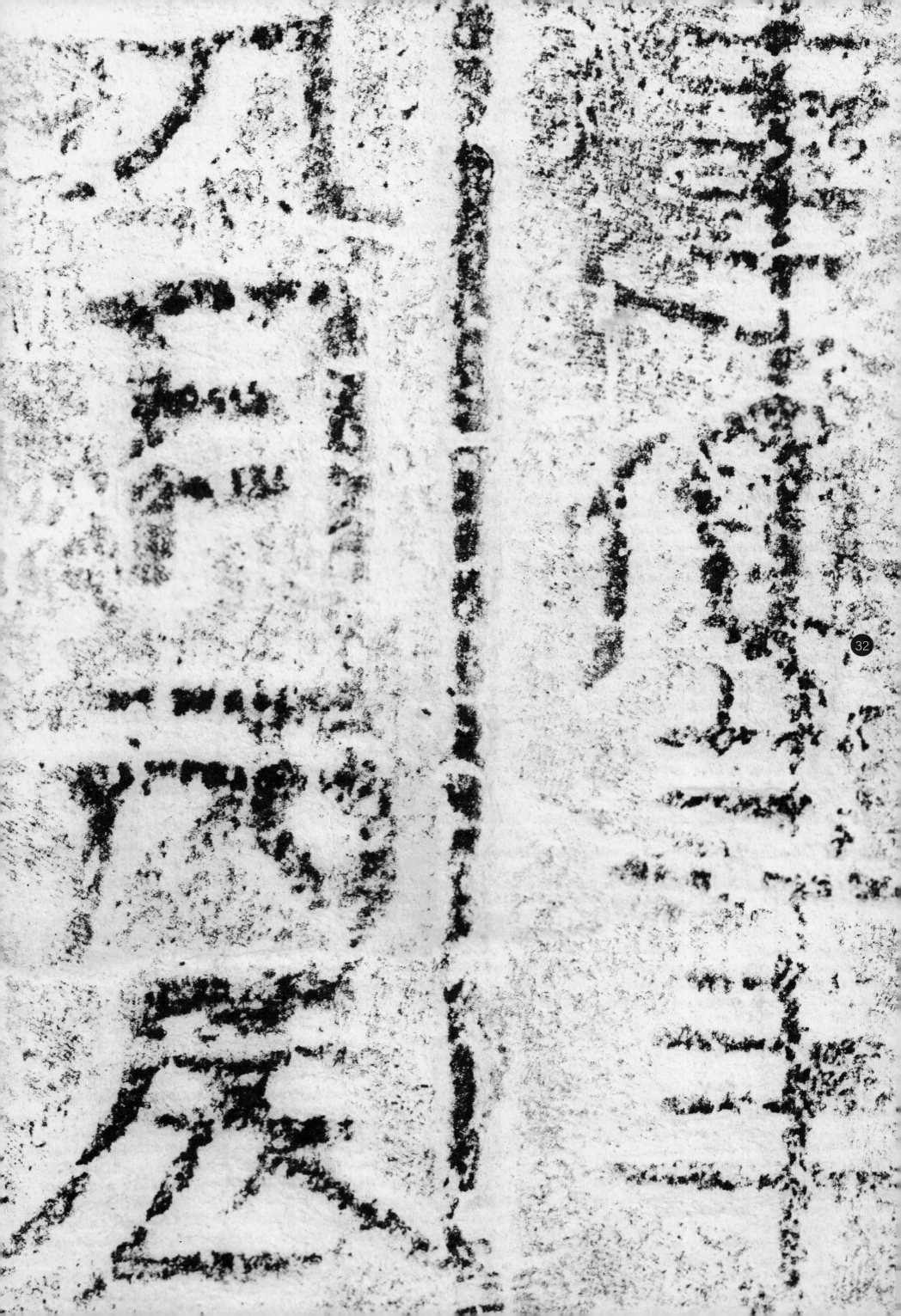

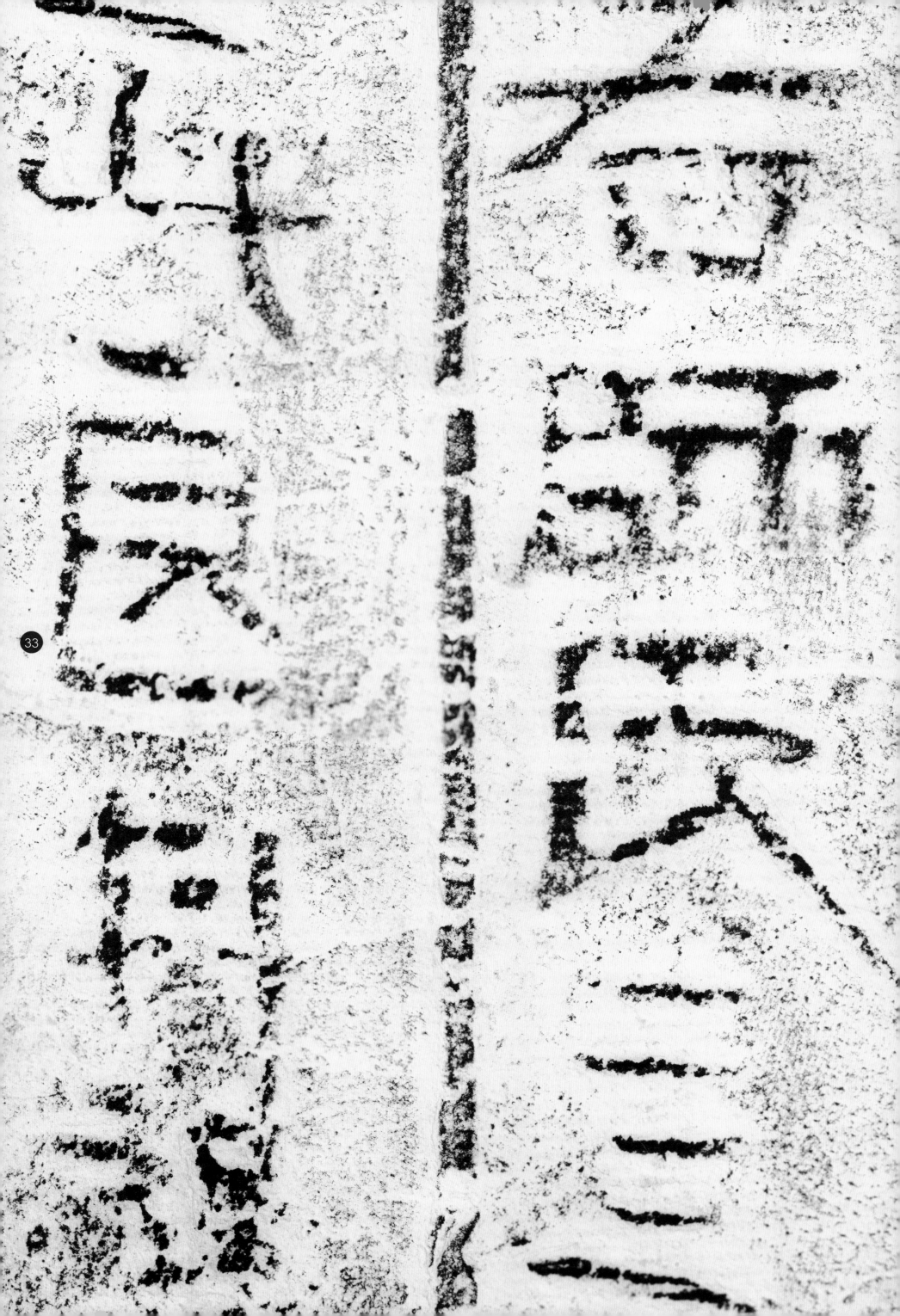

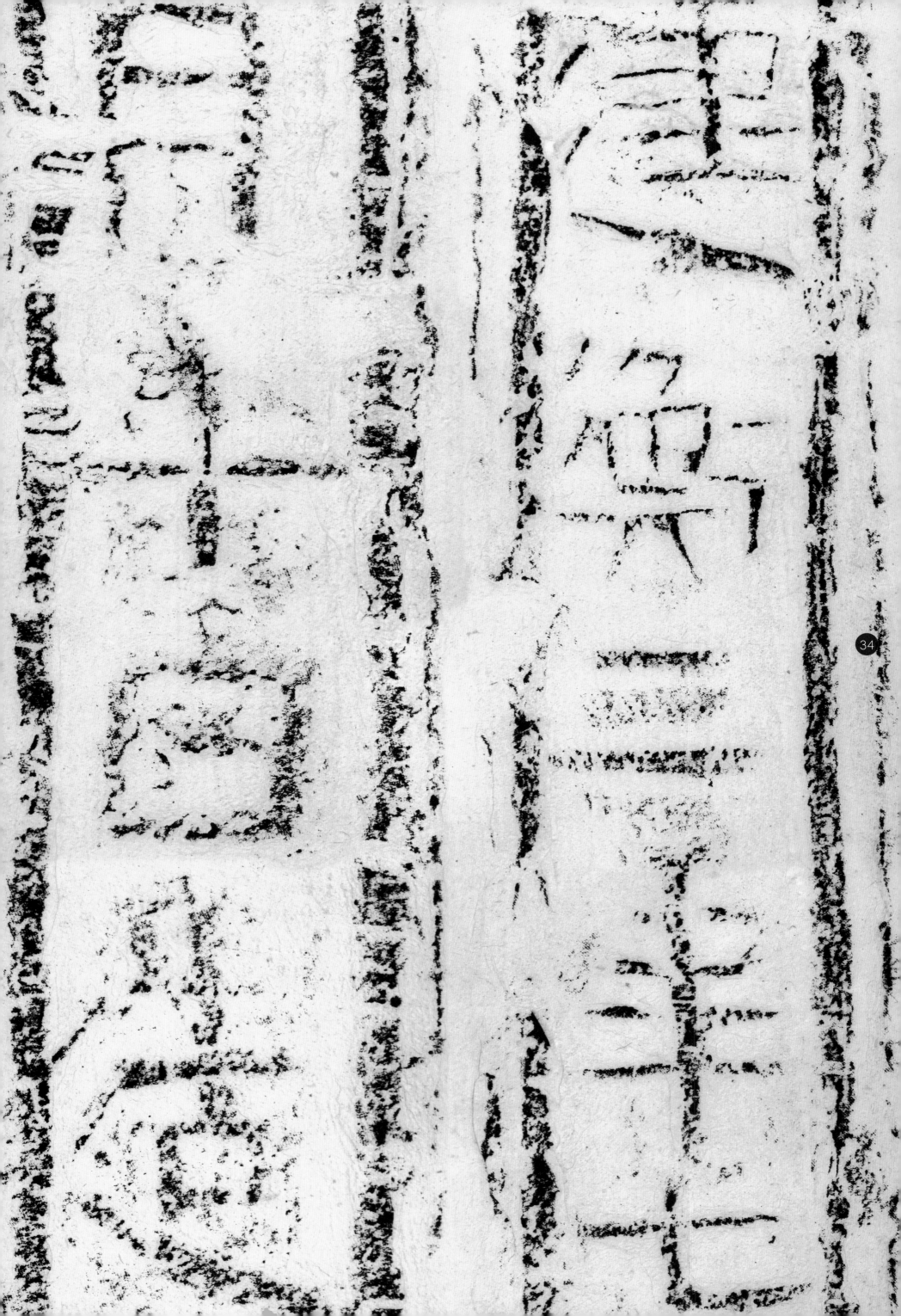

34

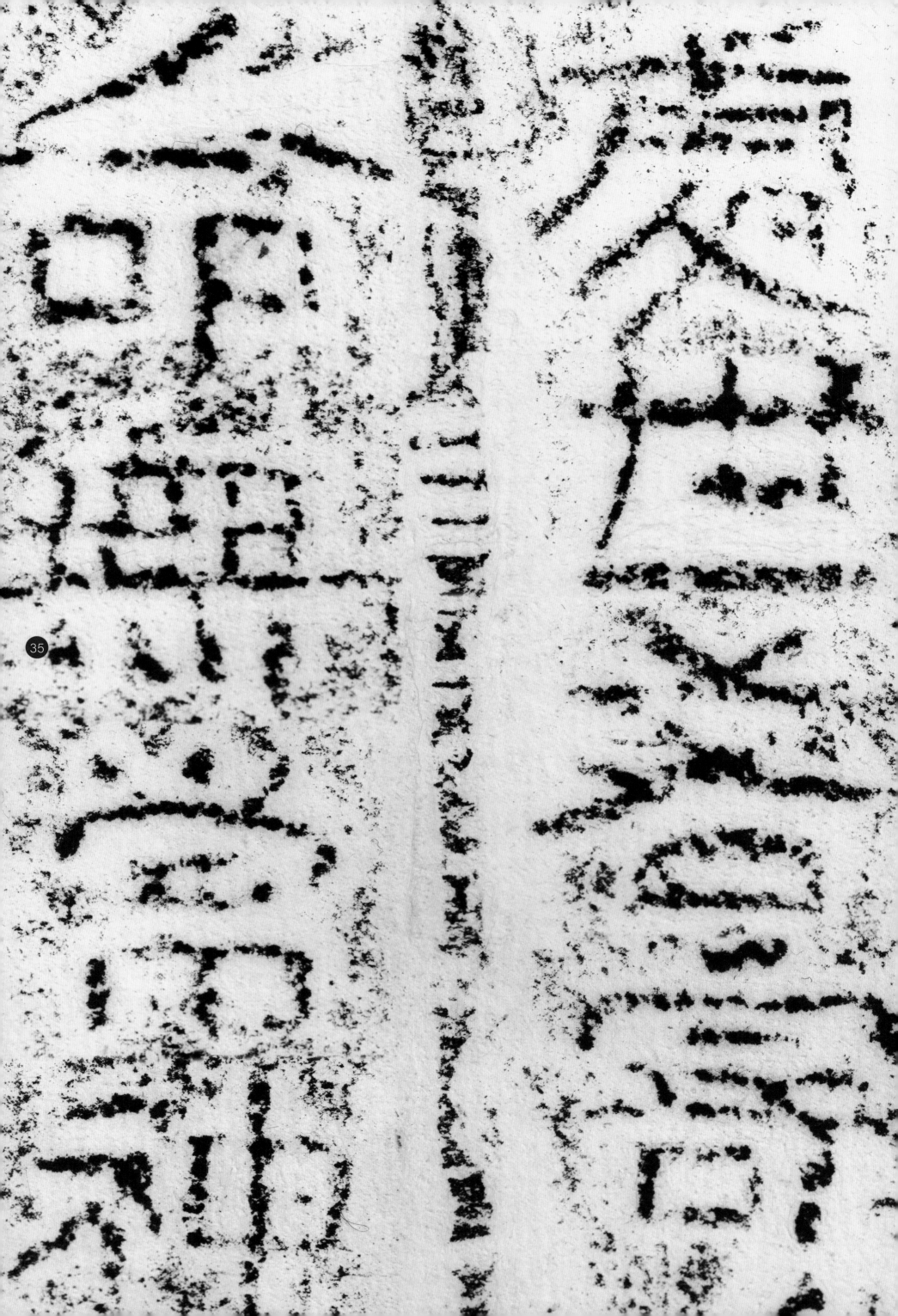

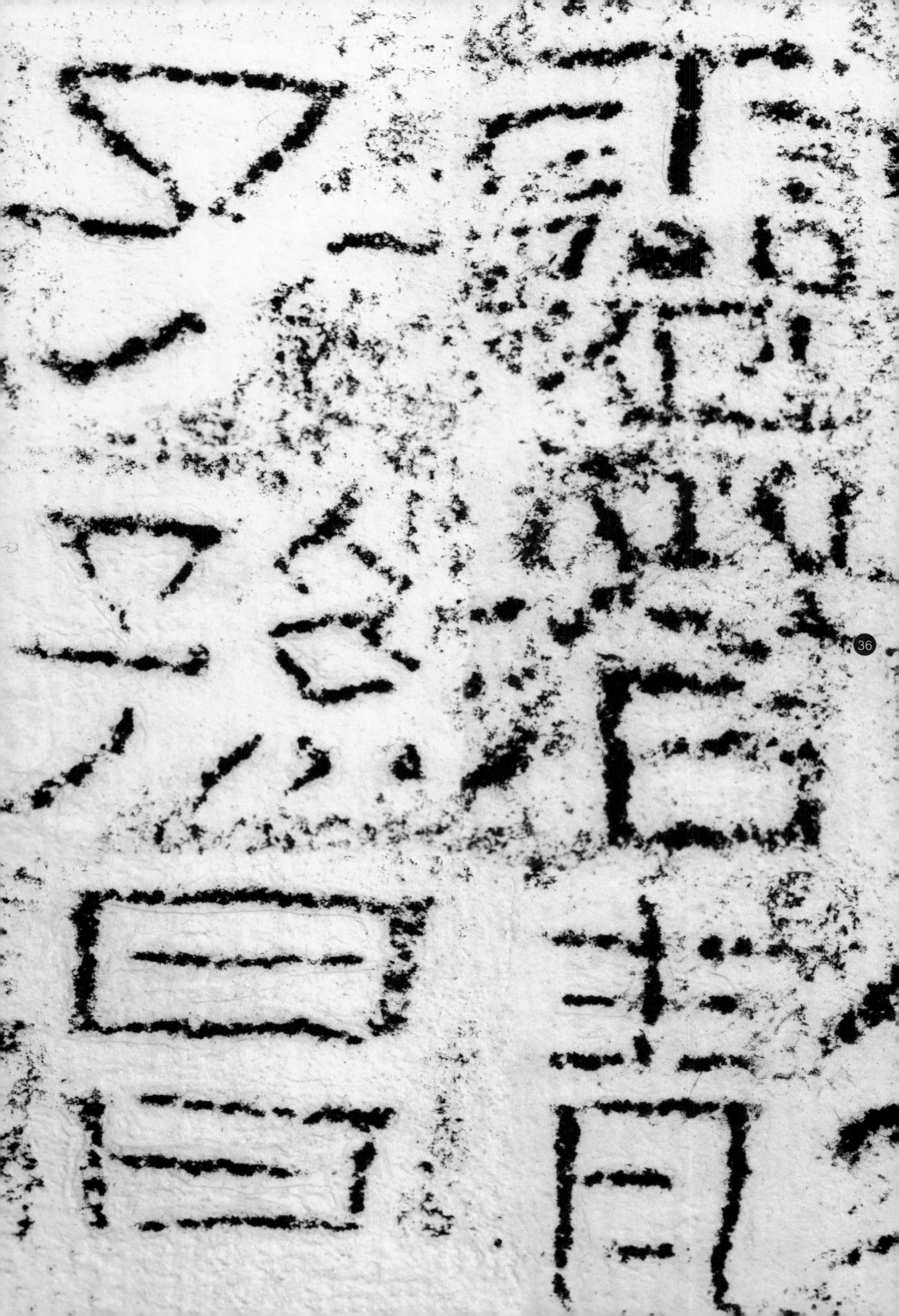

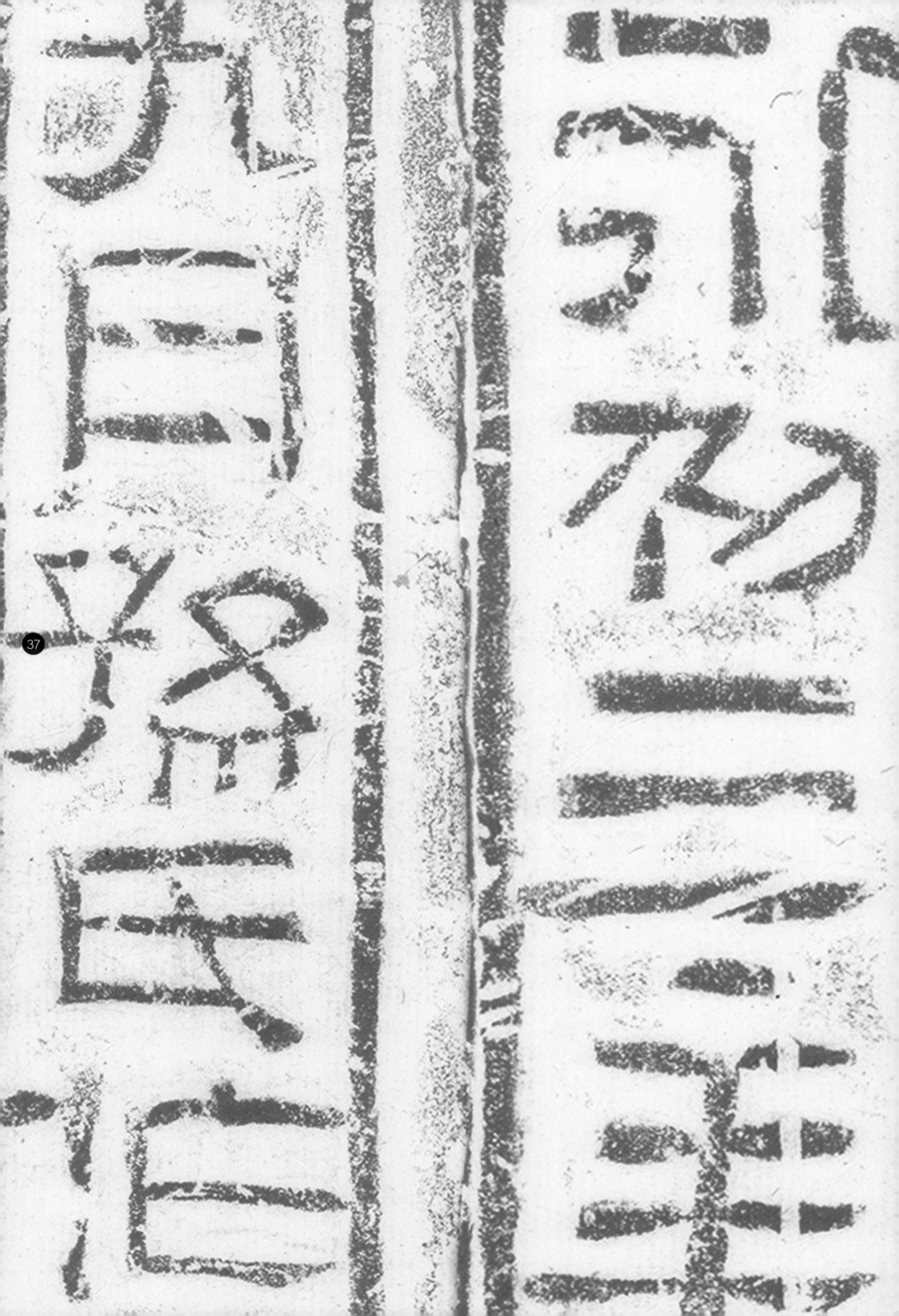

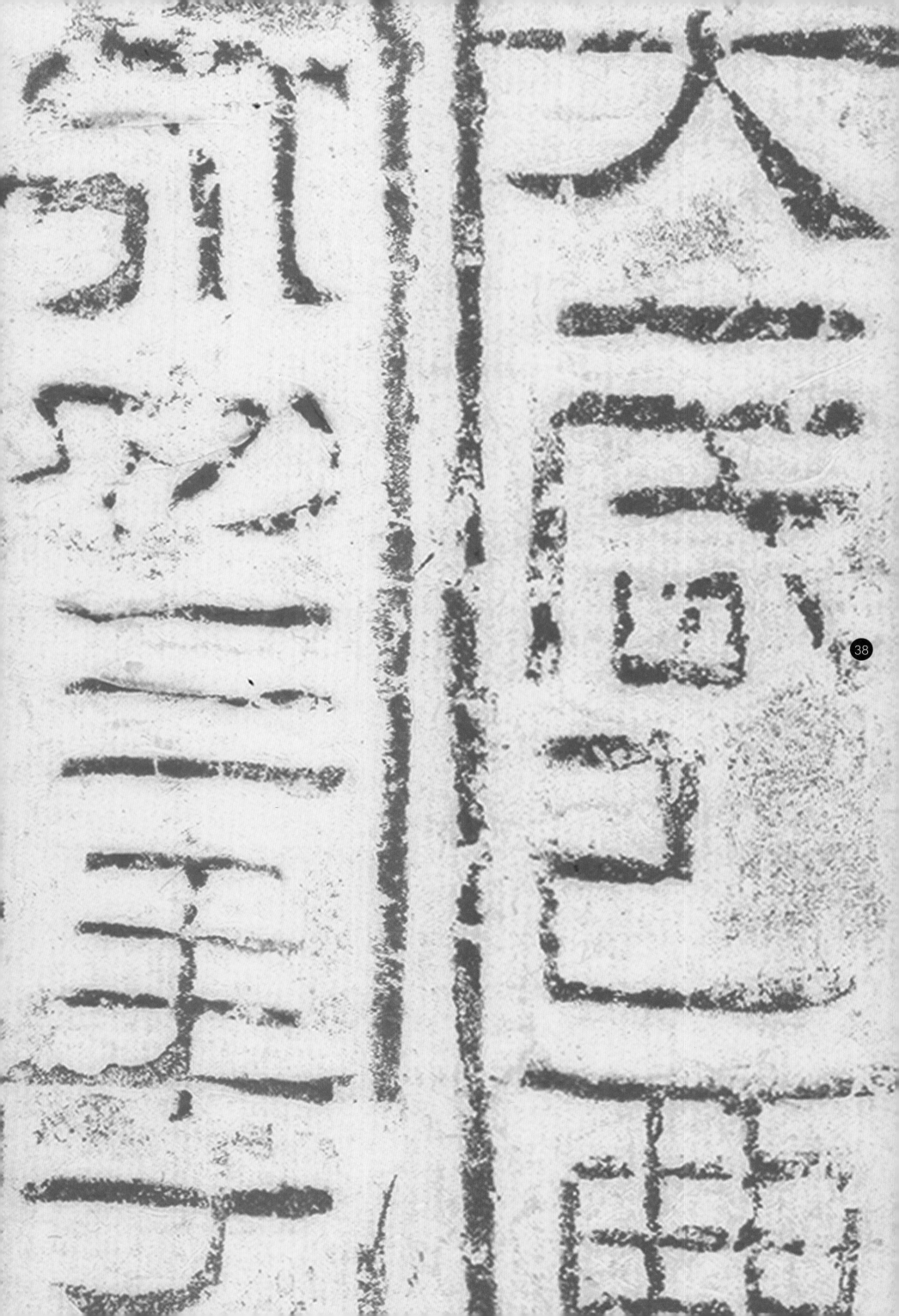

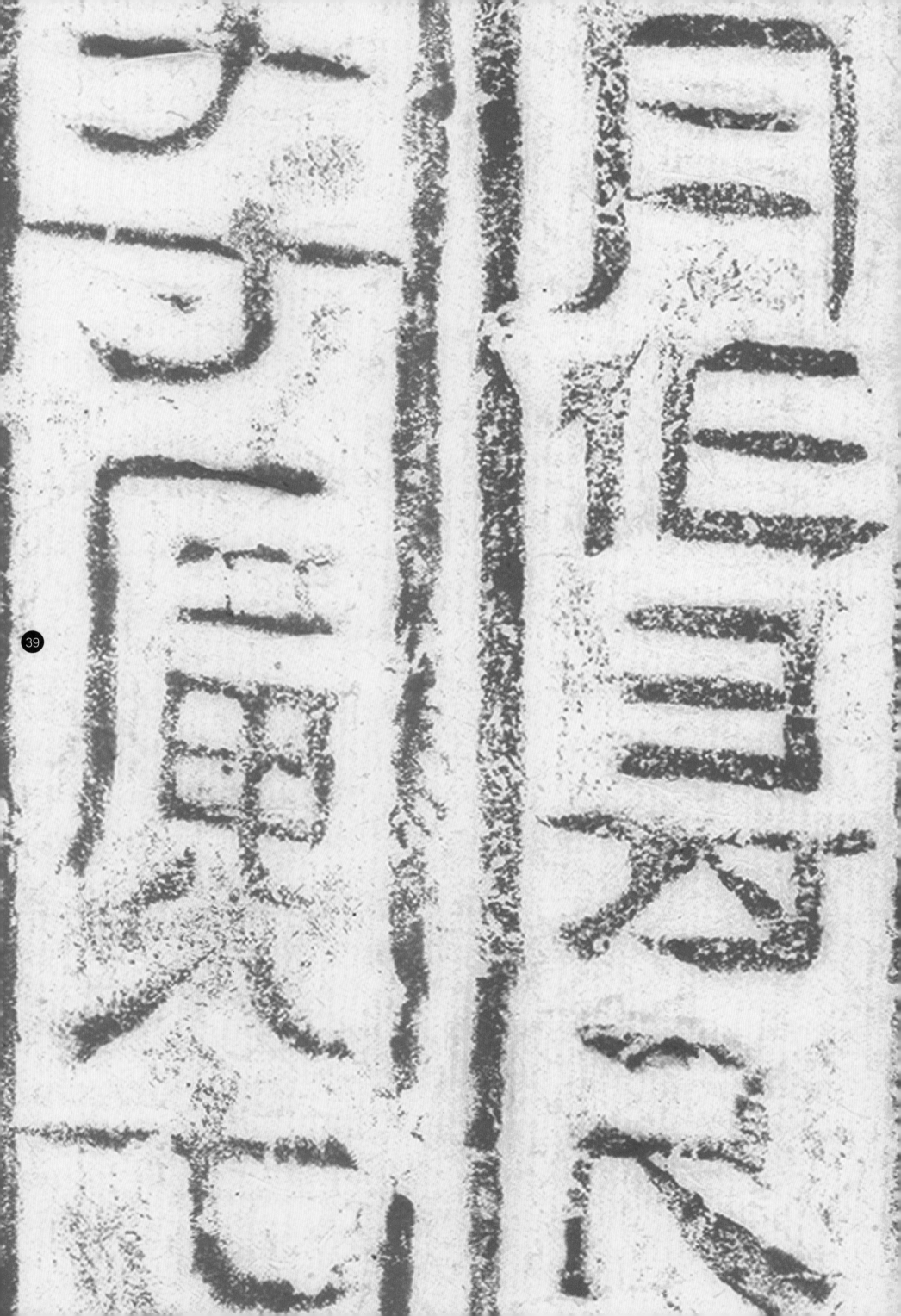

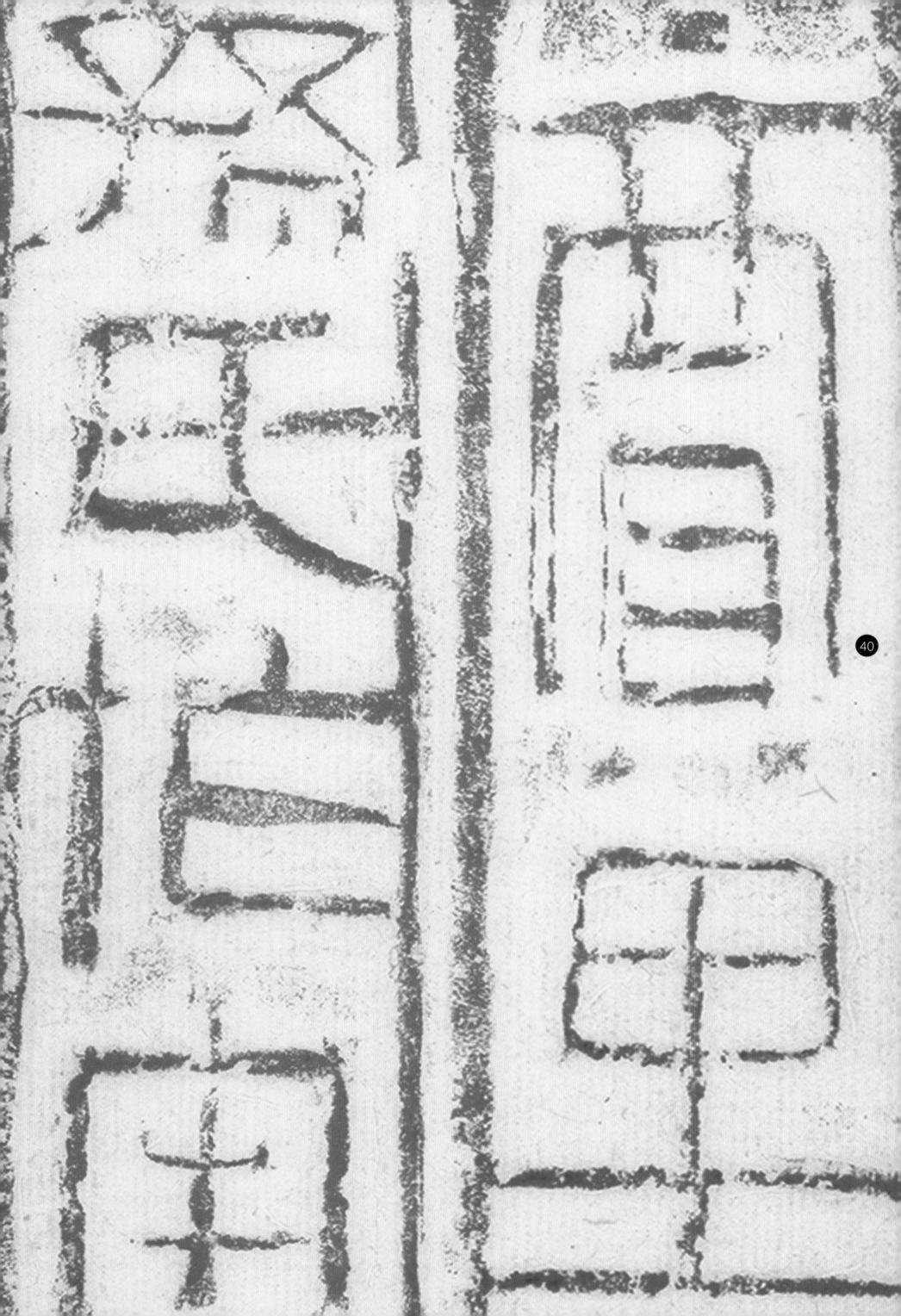

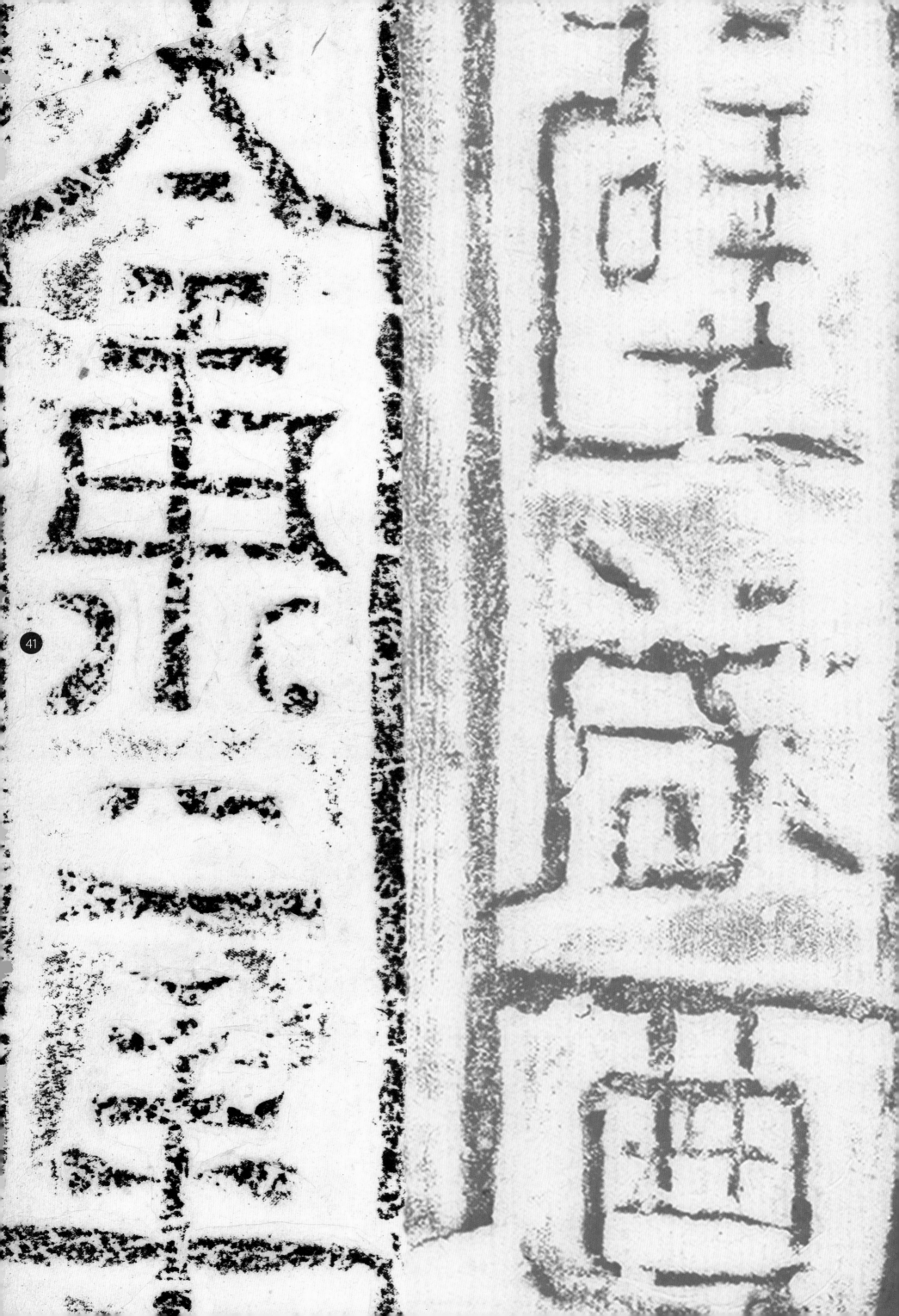

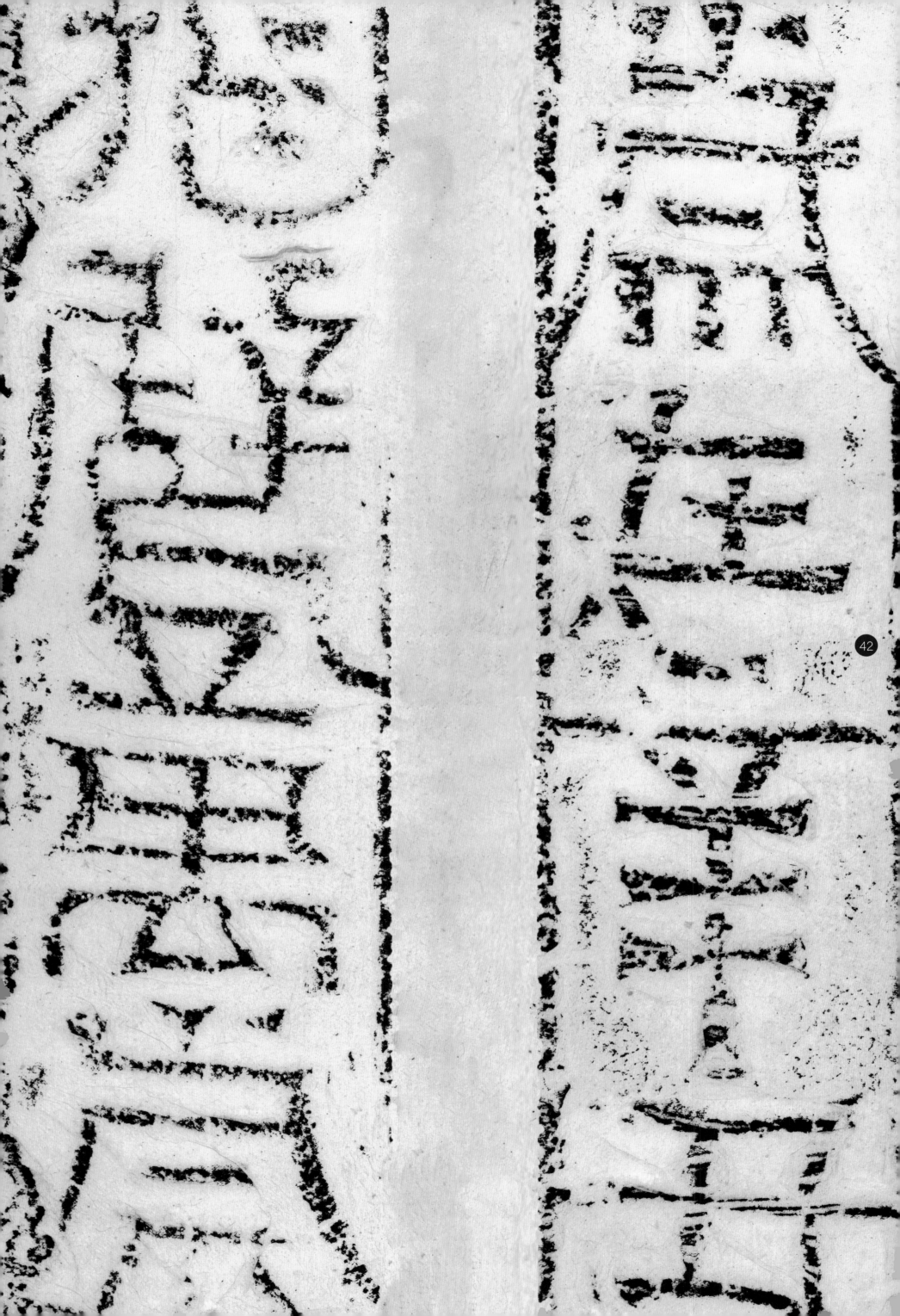

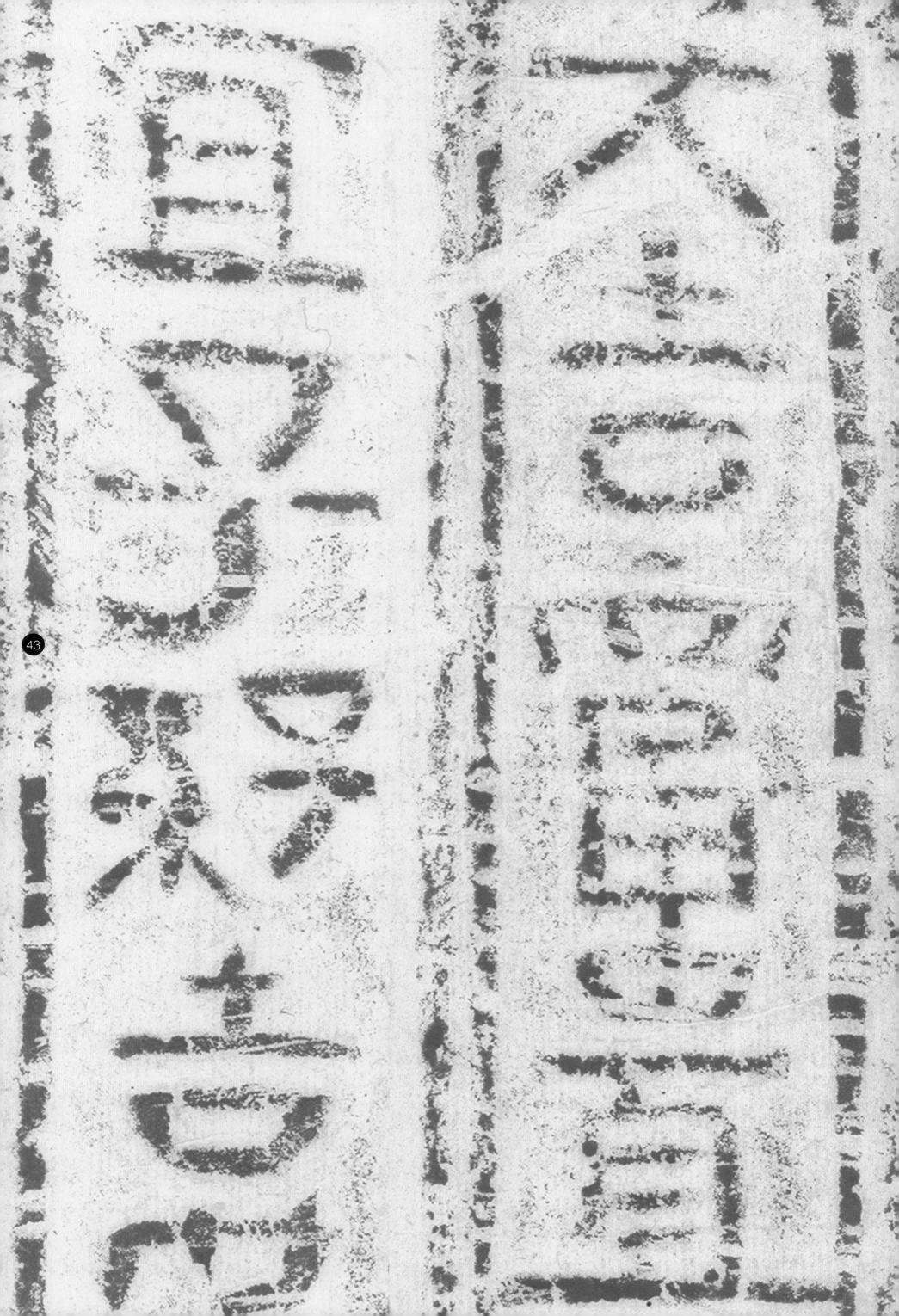

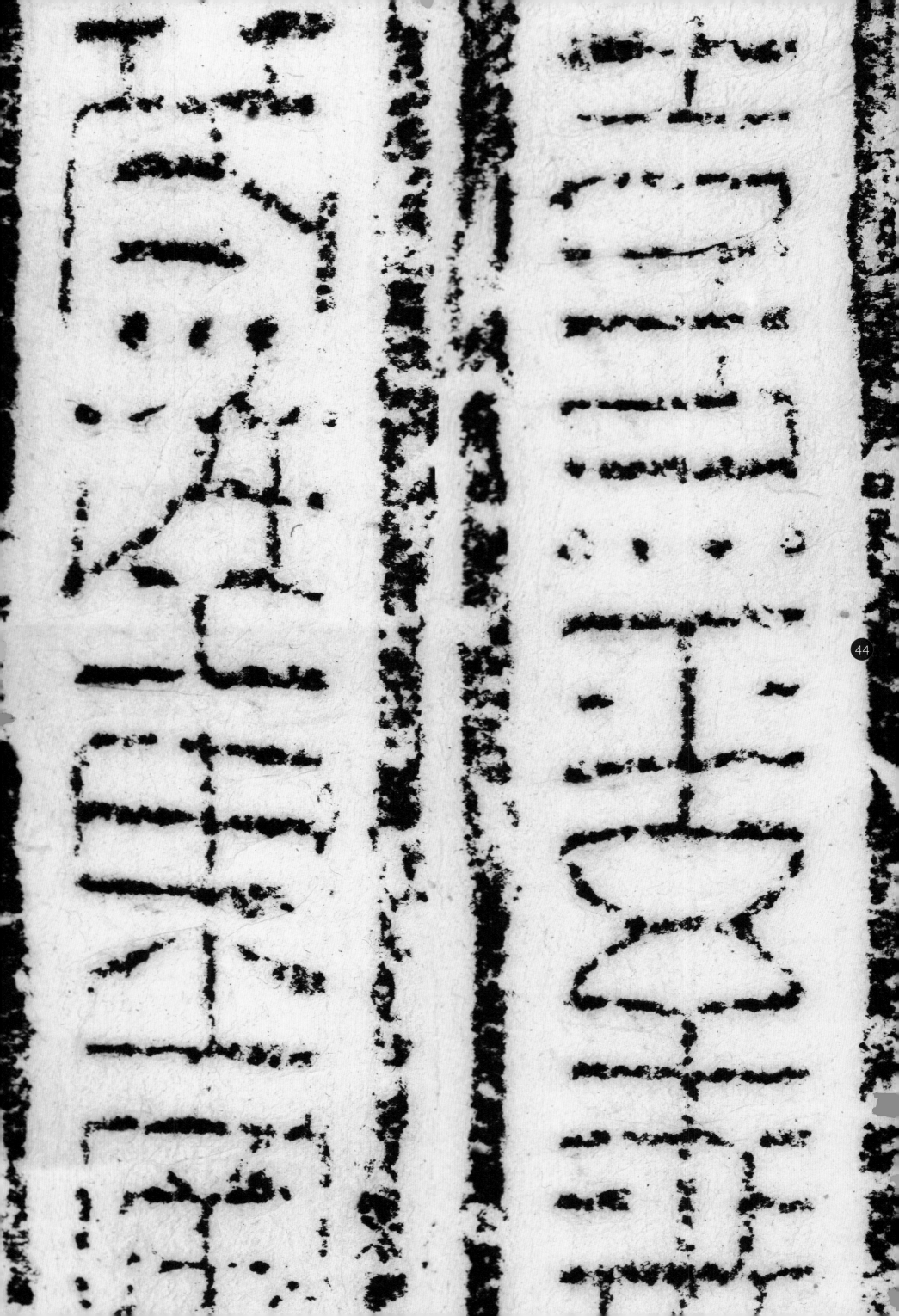

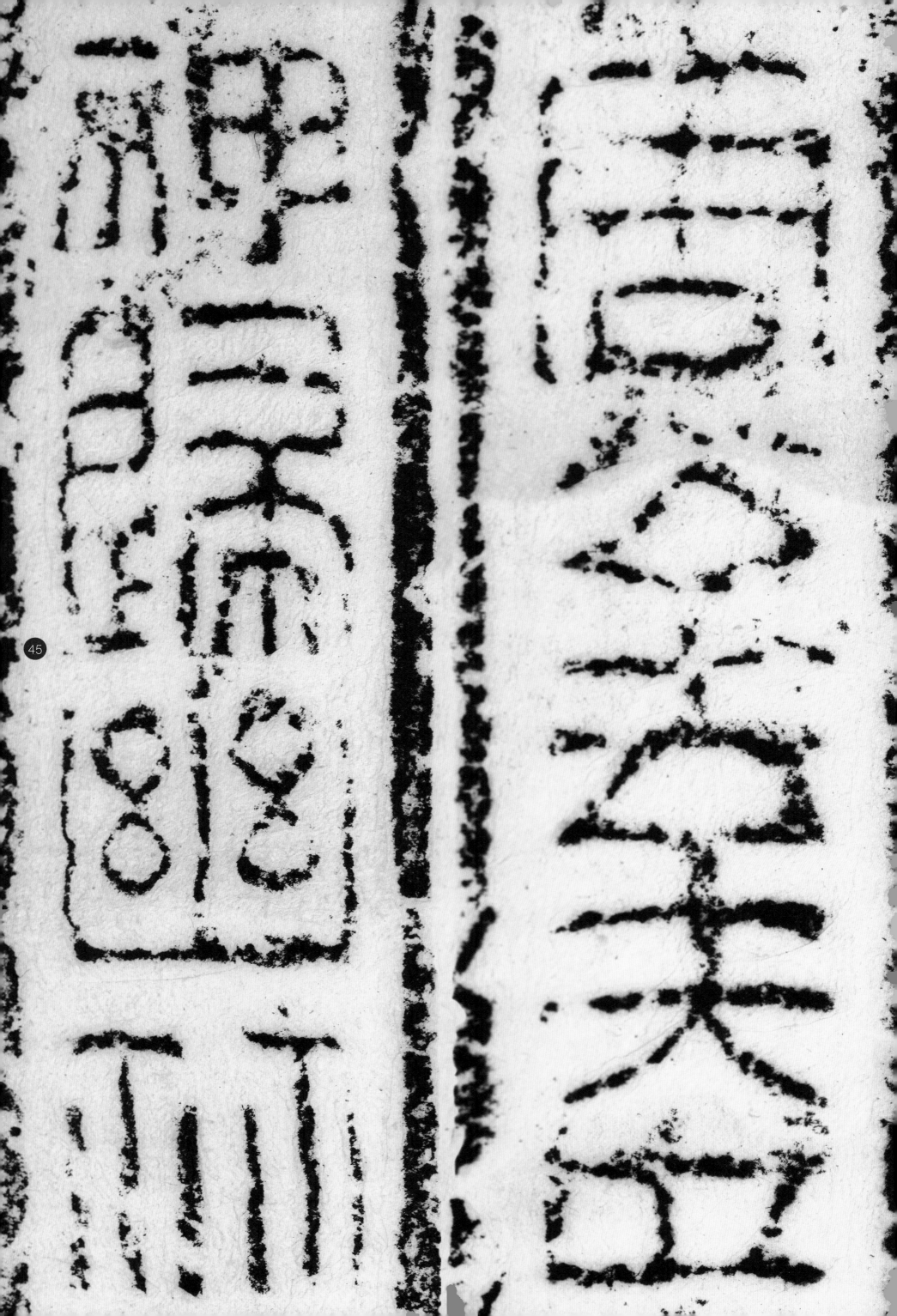

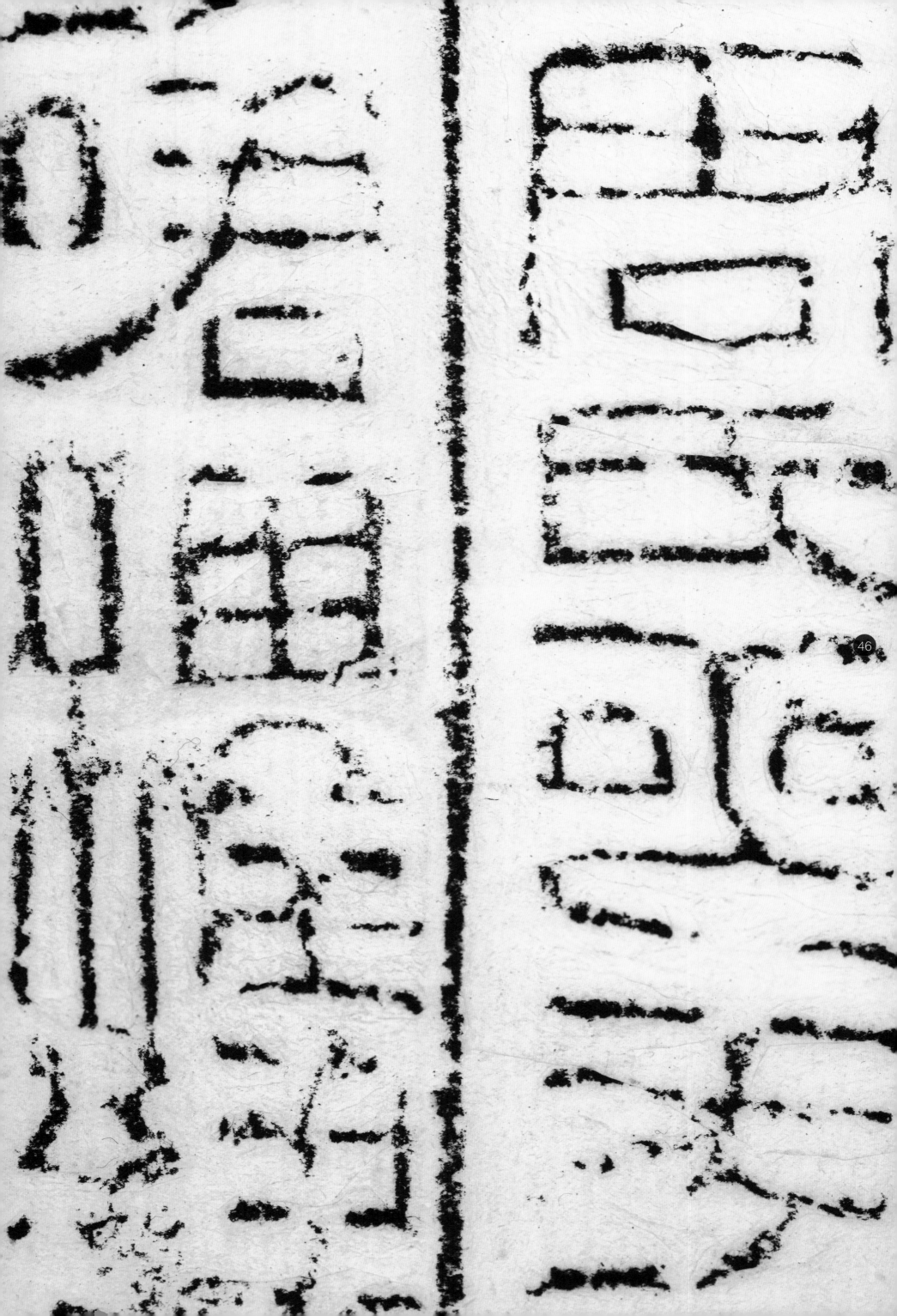

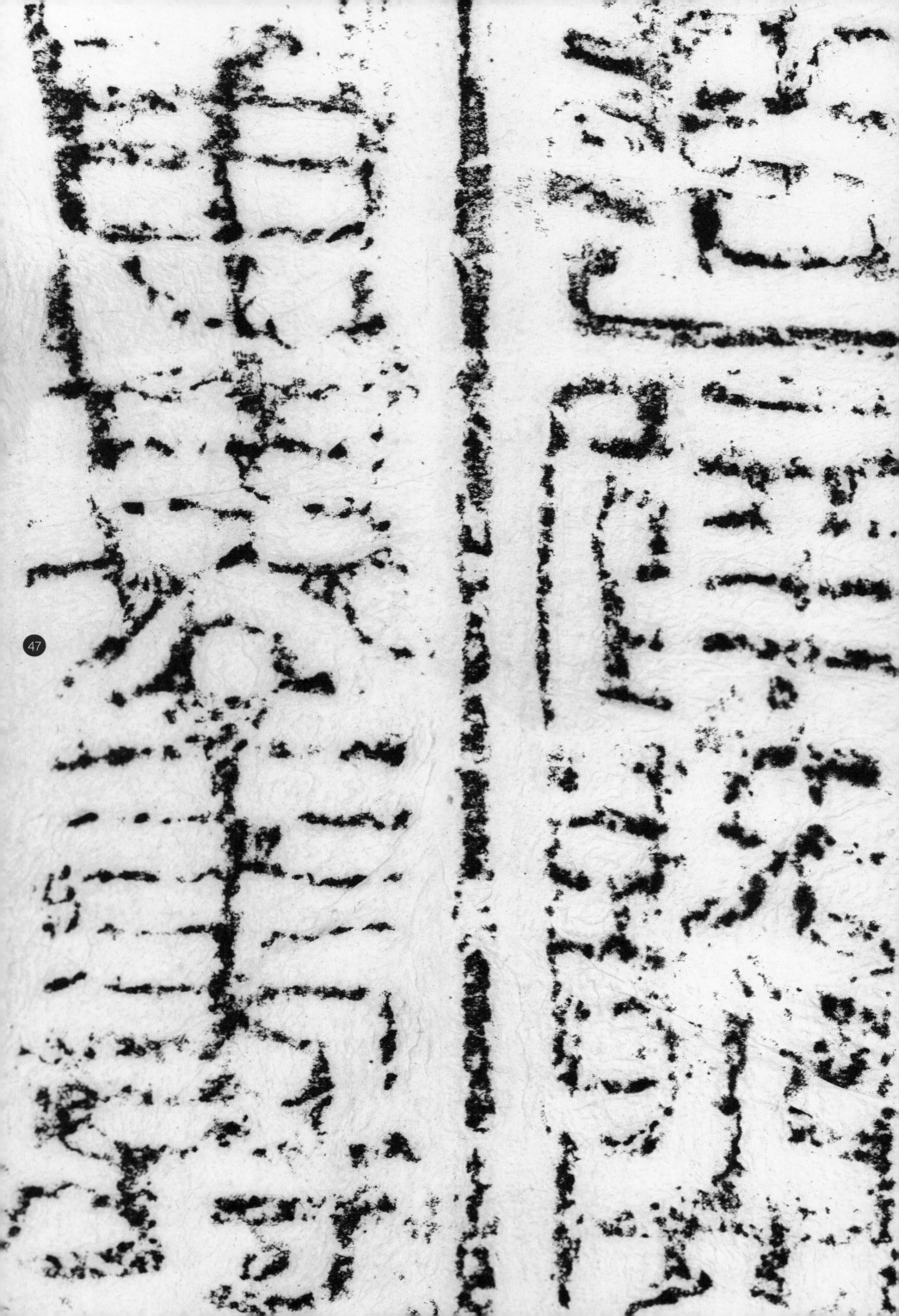

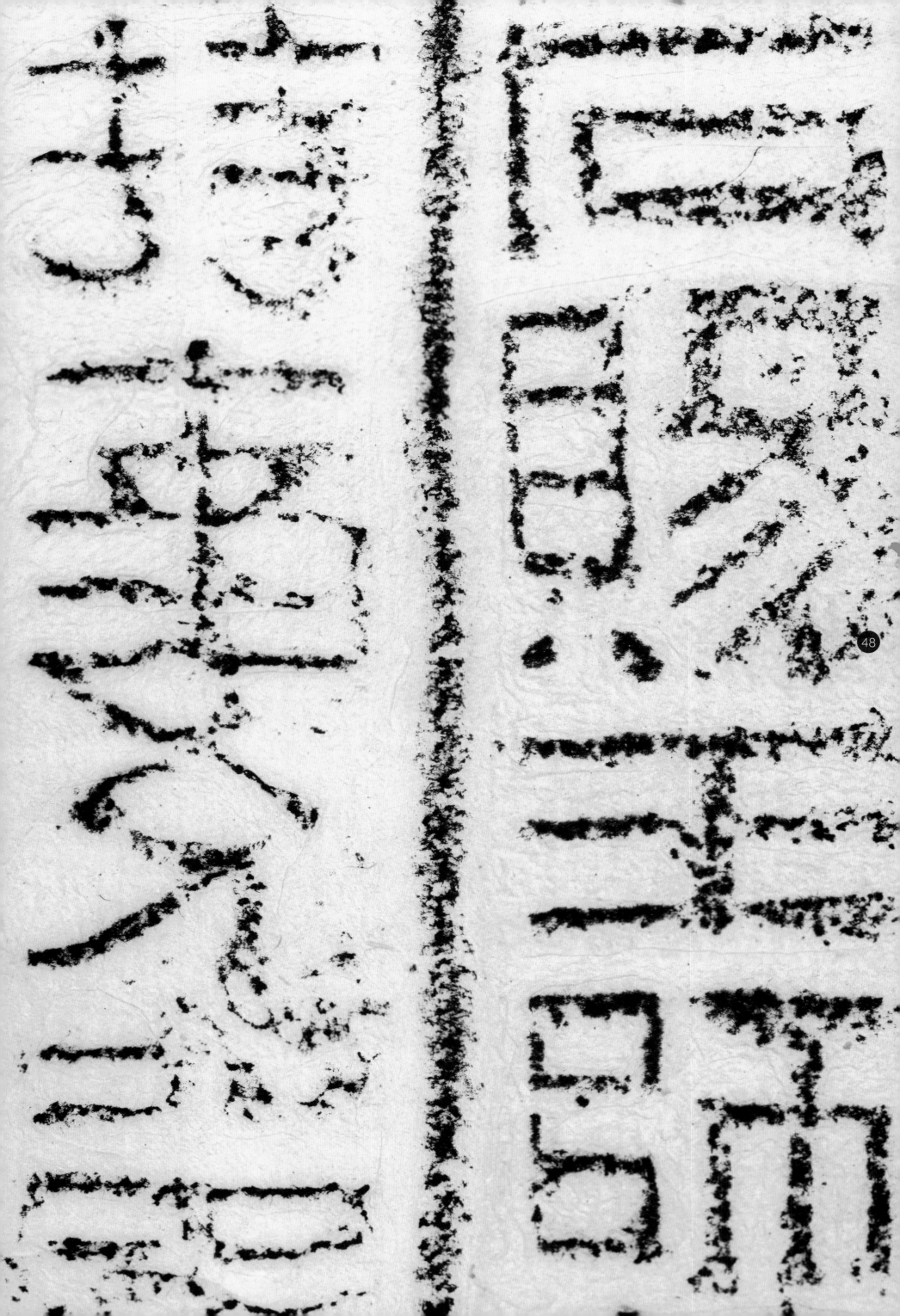

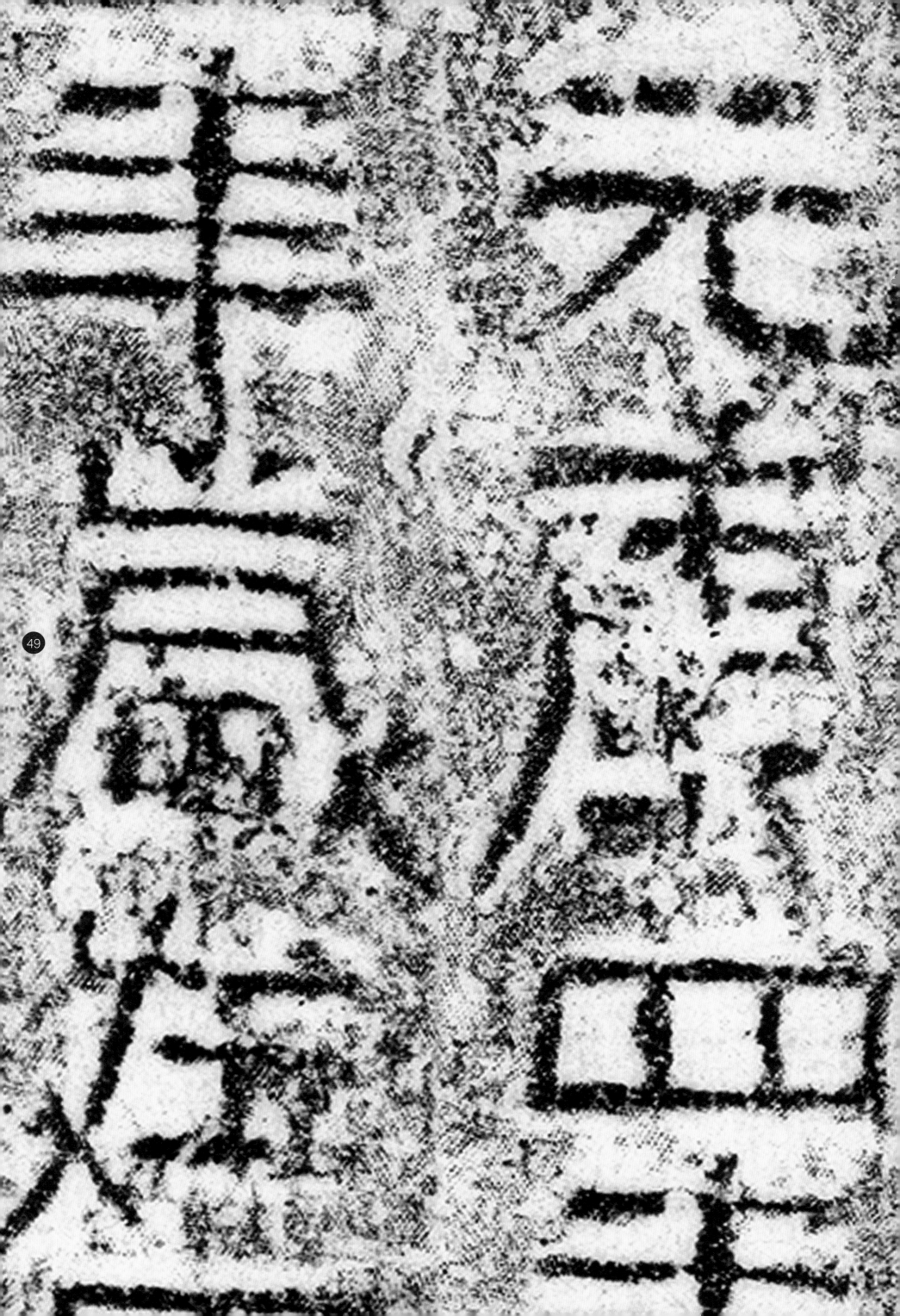

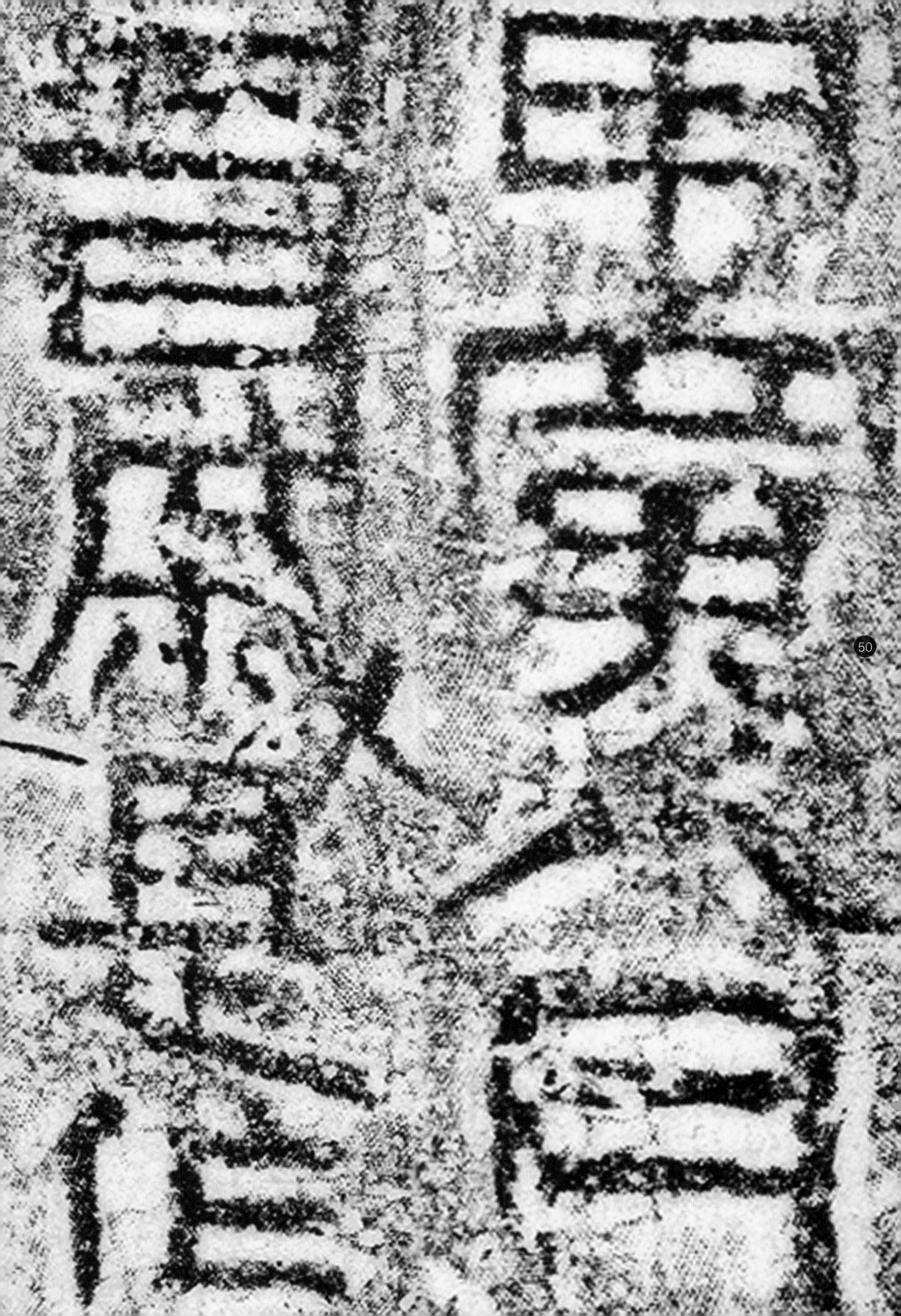

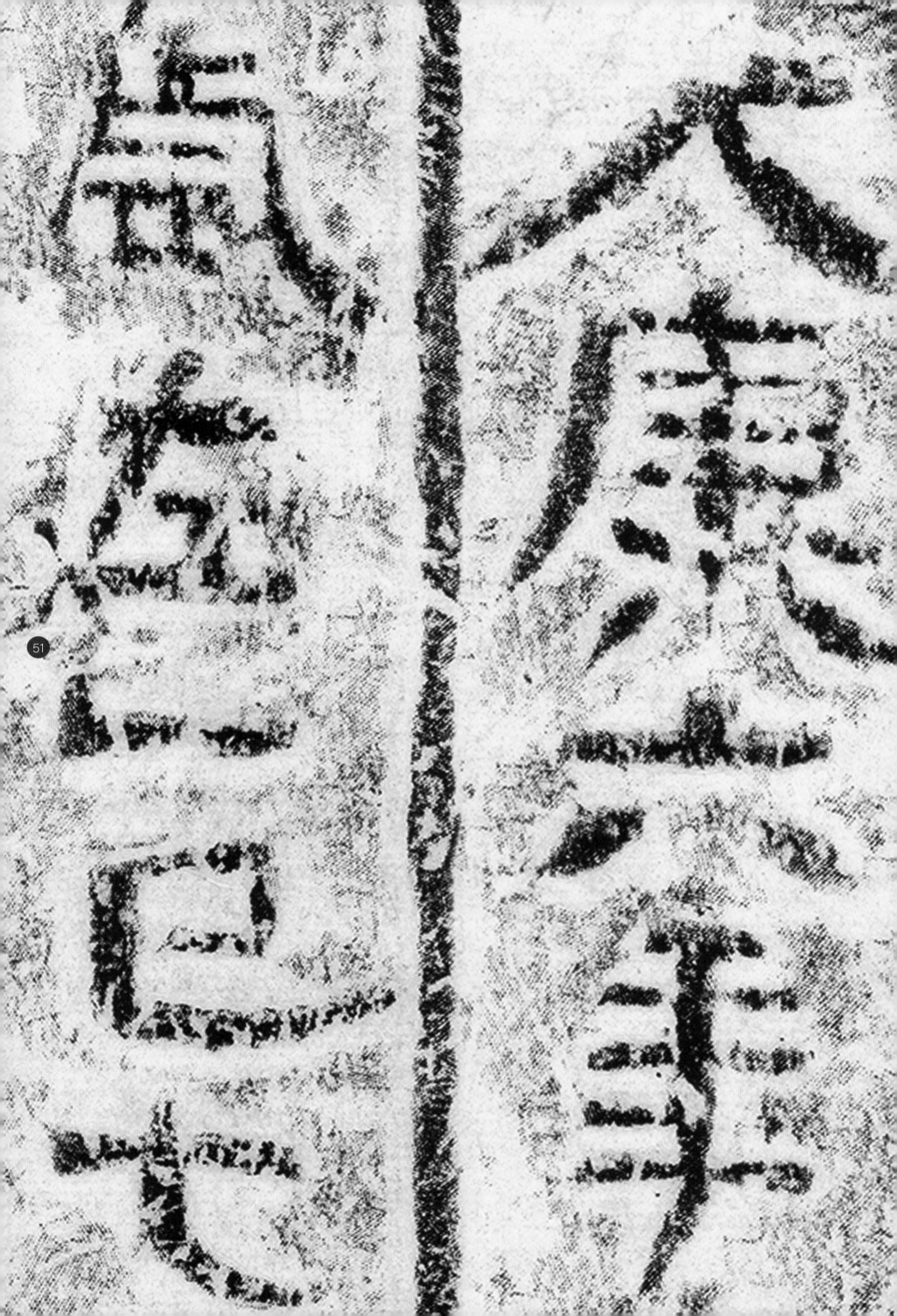

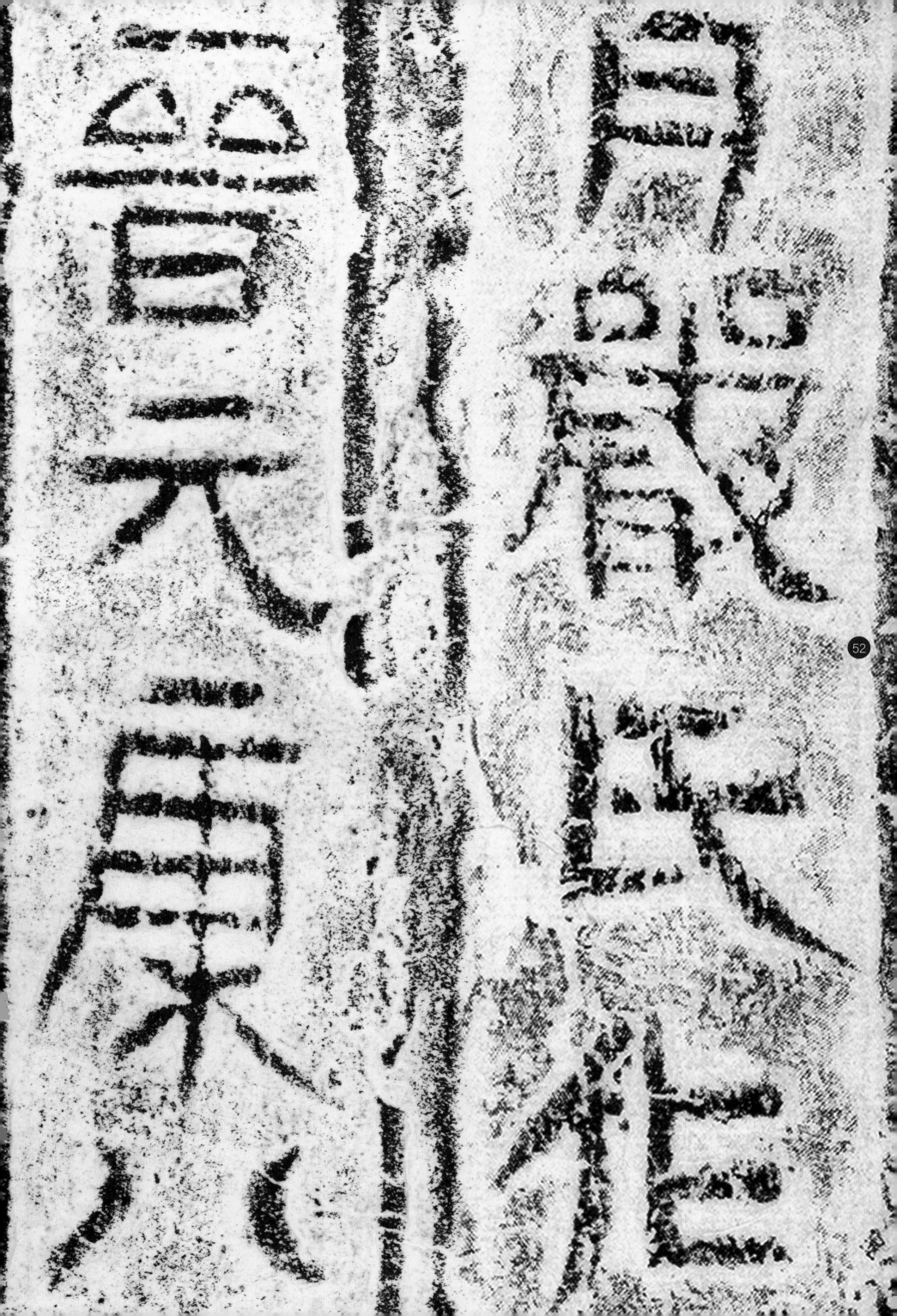

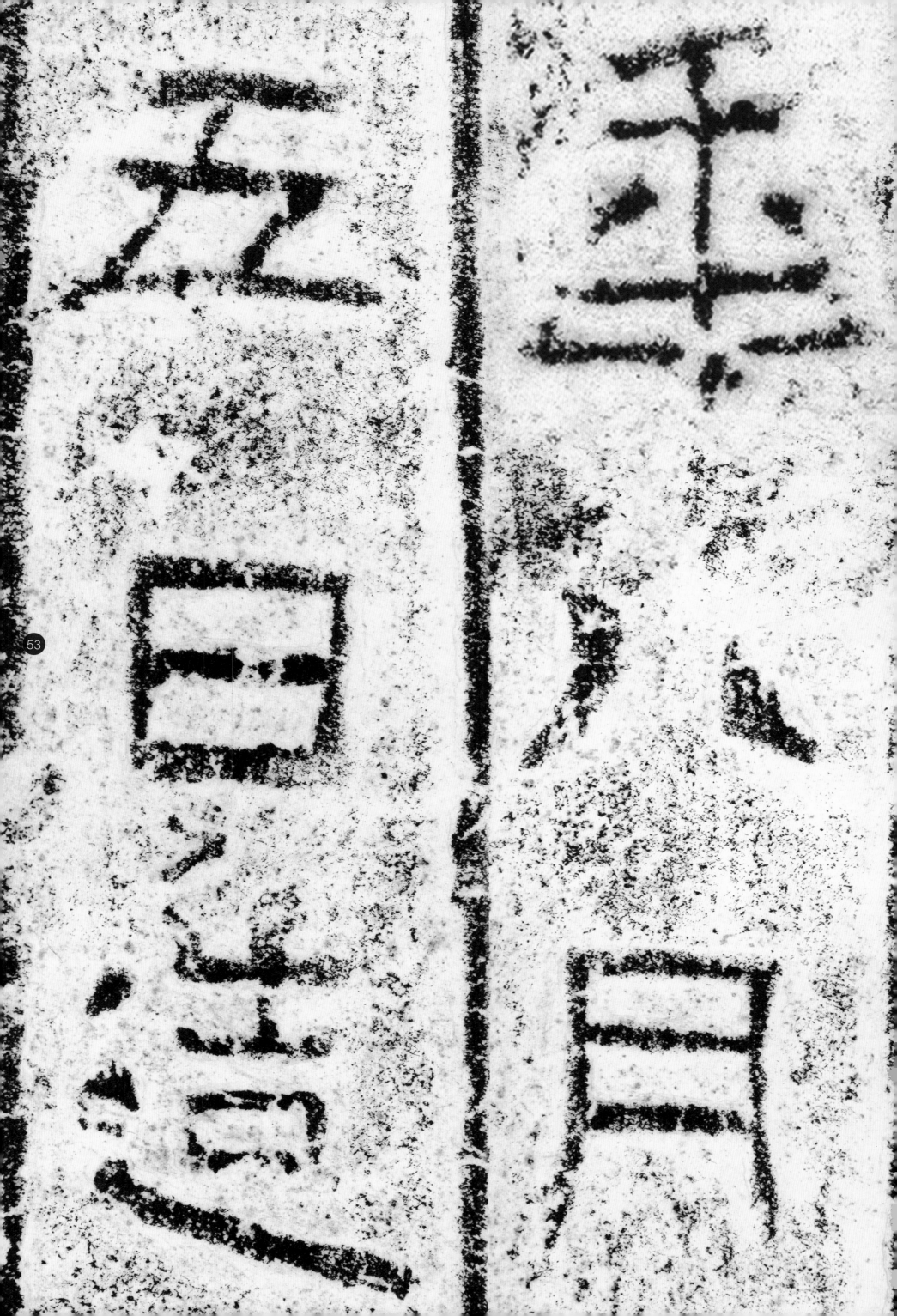

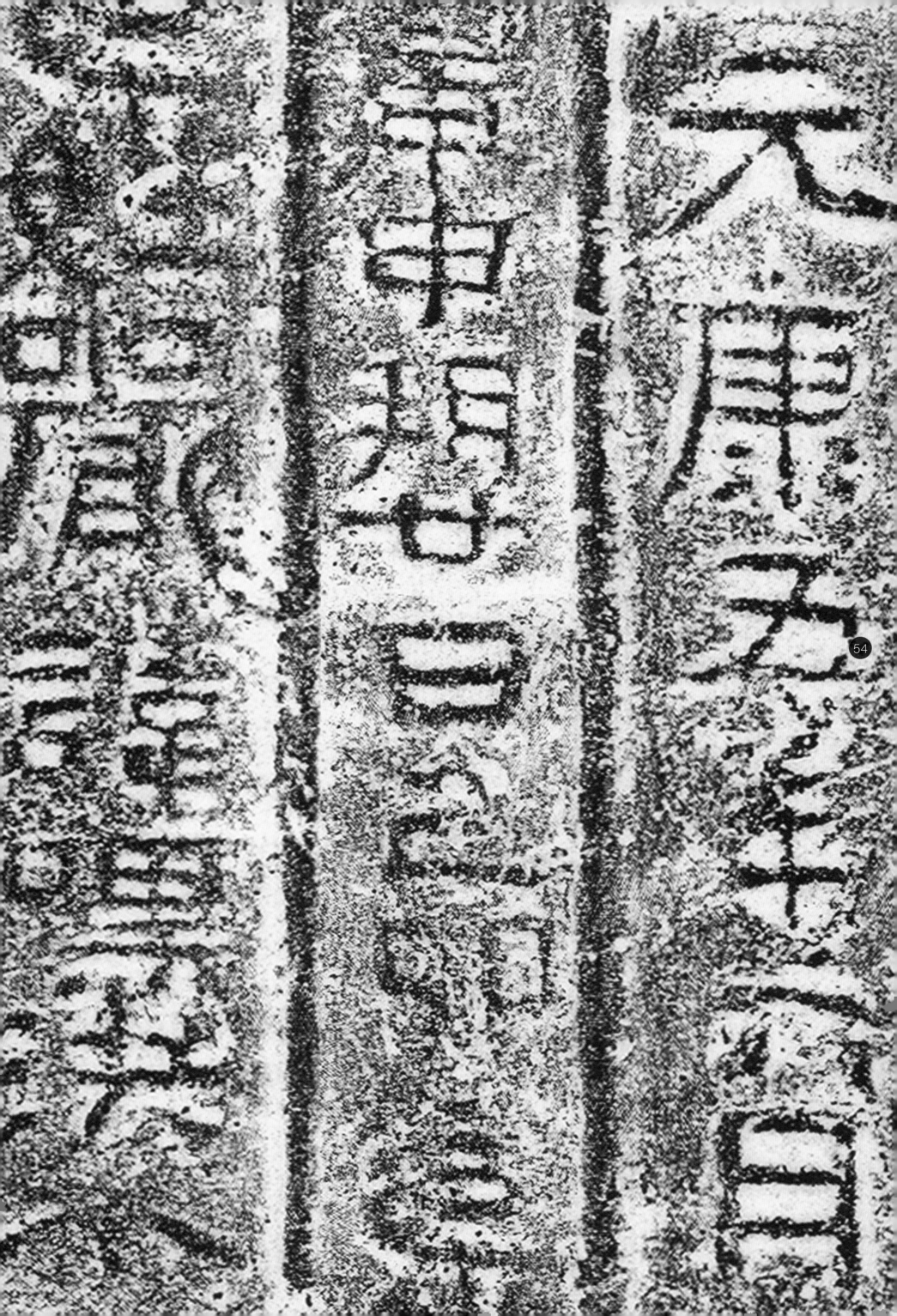

王庶

雄飛

而亦

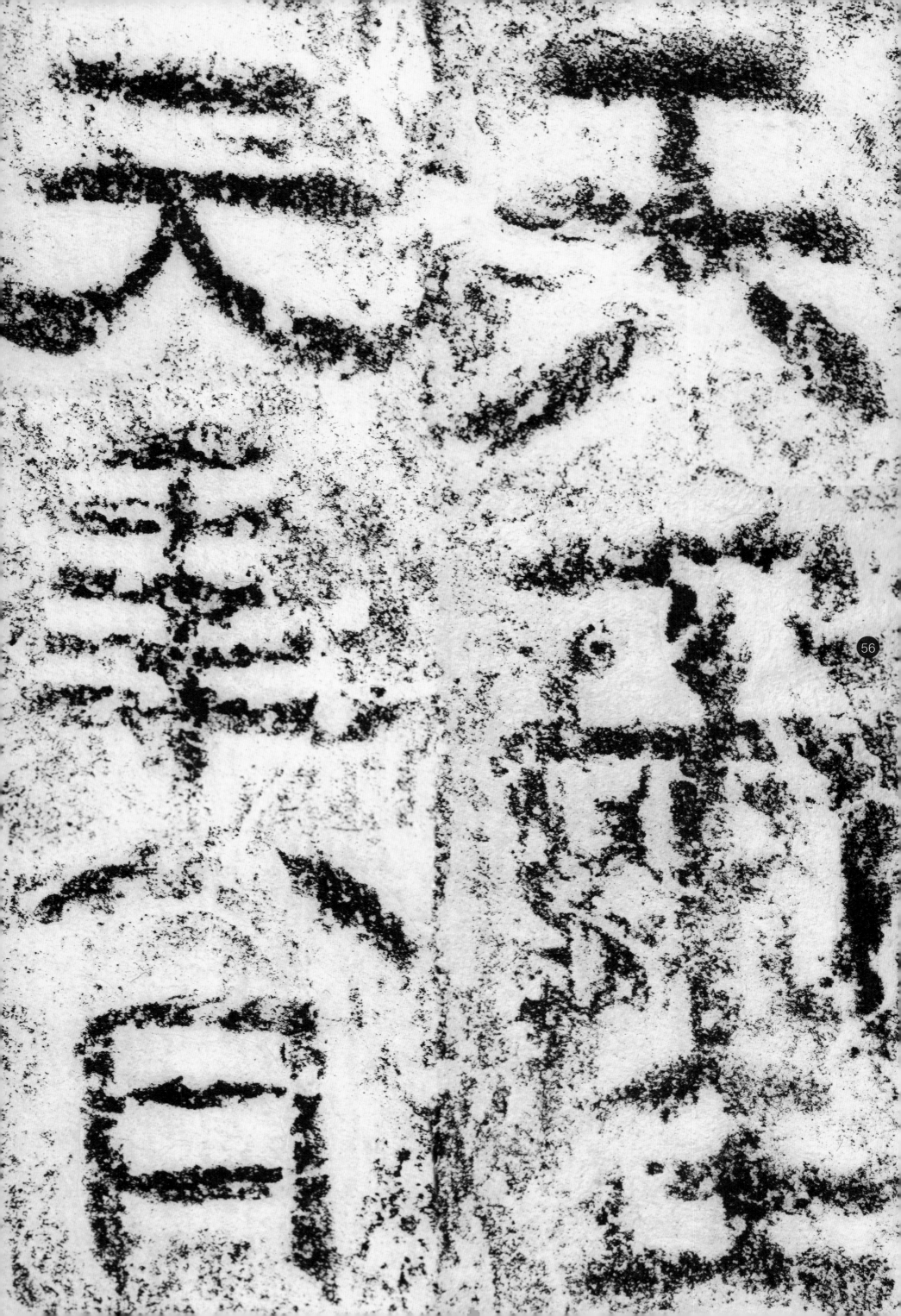

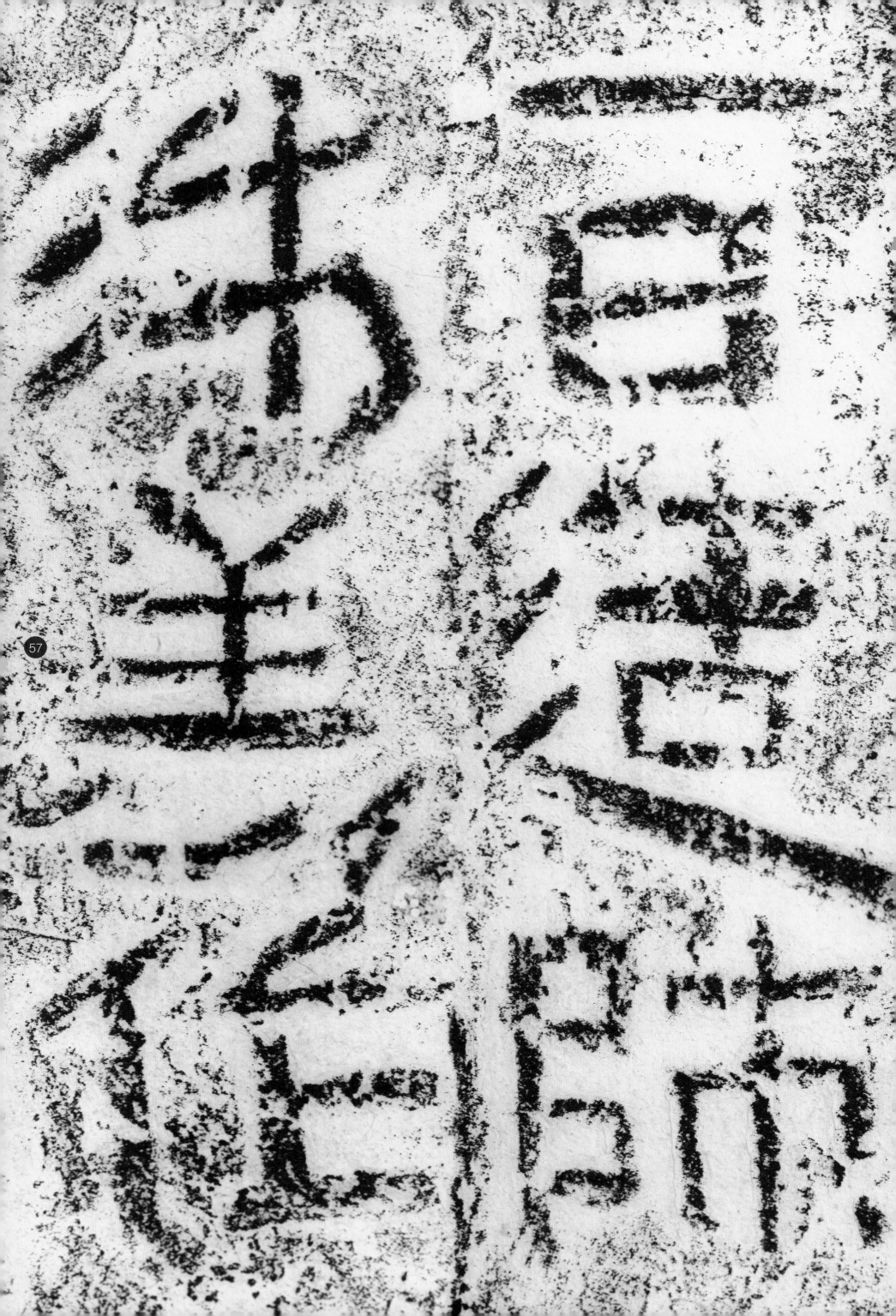

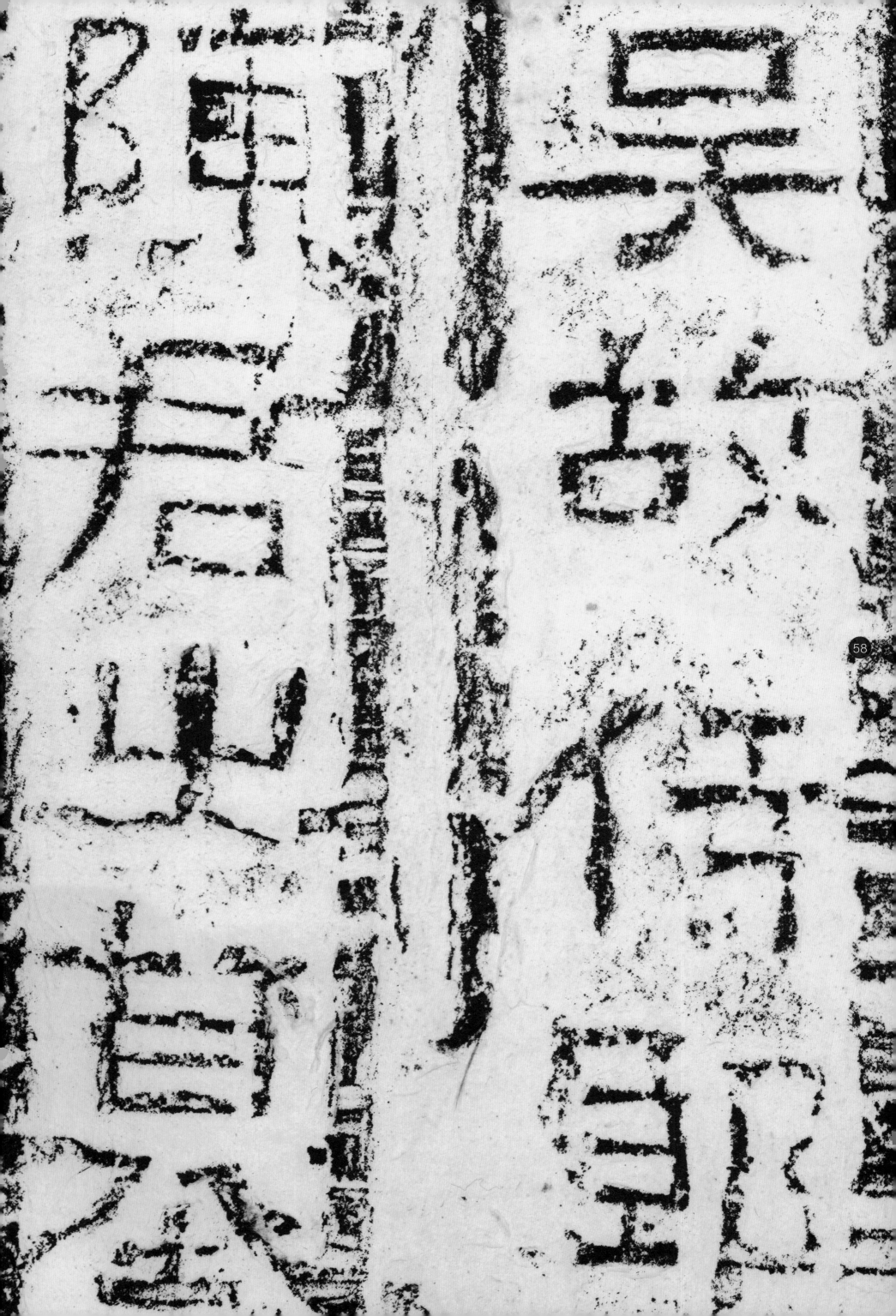

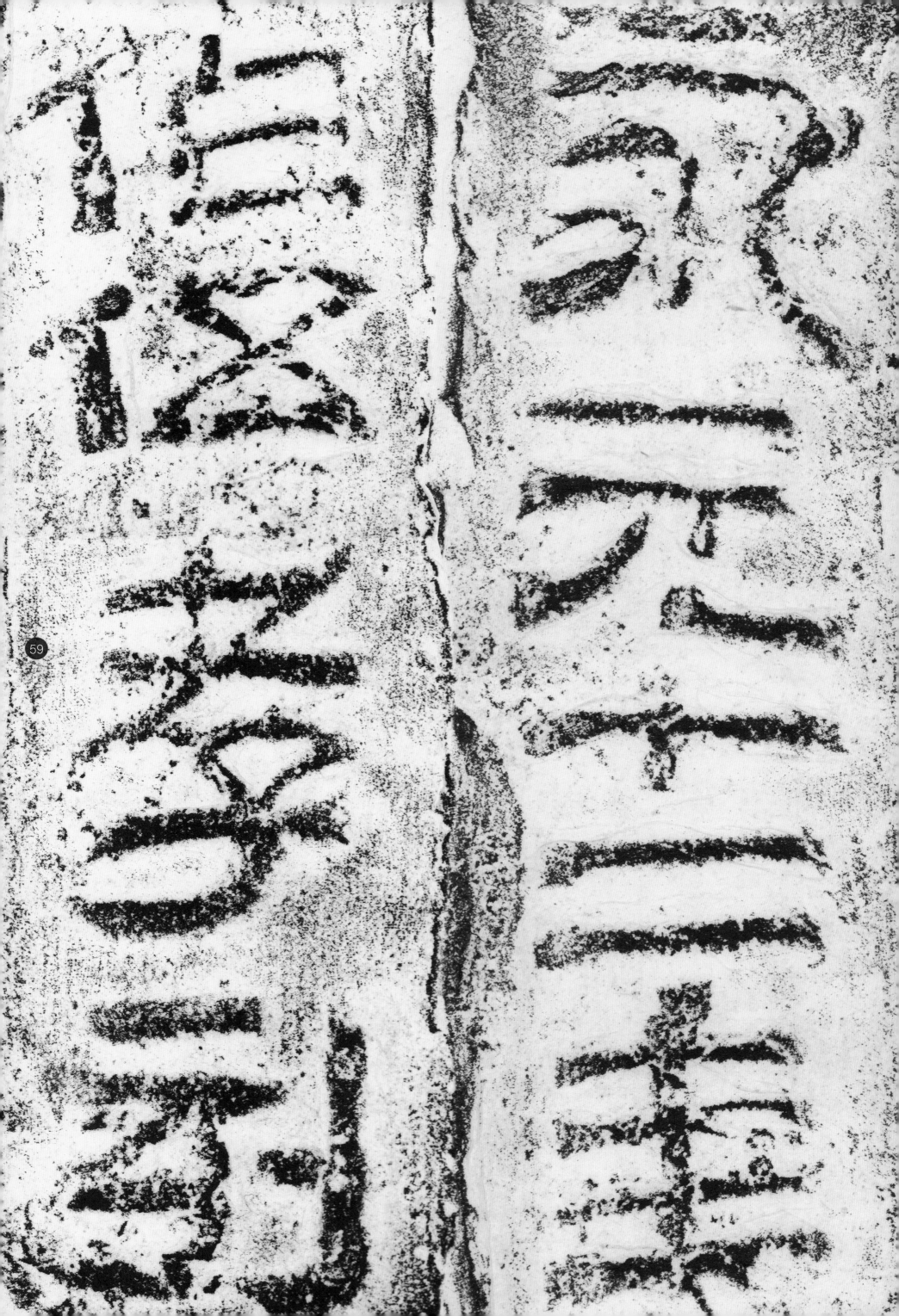

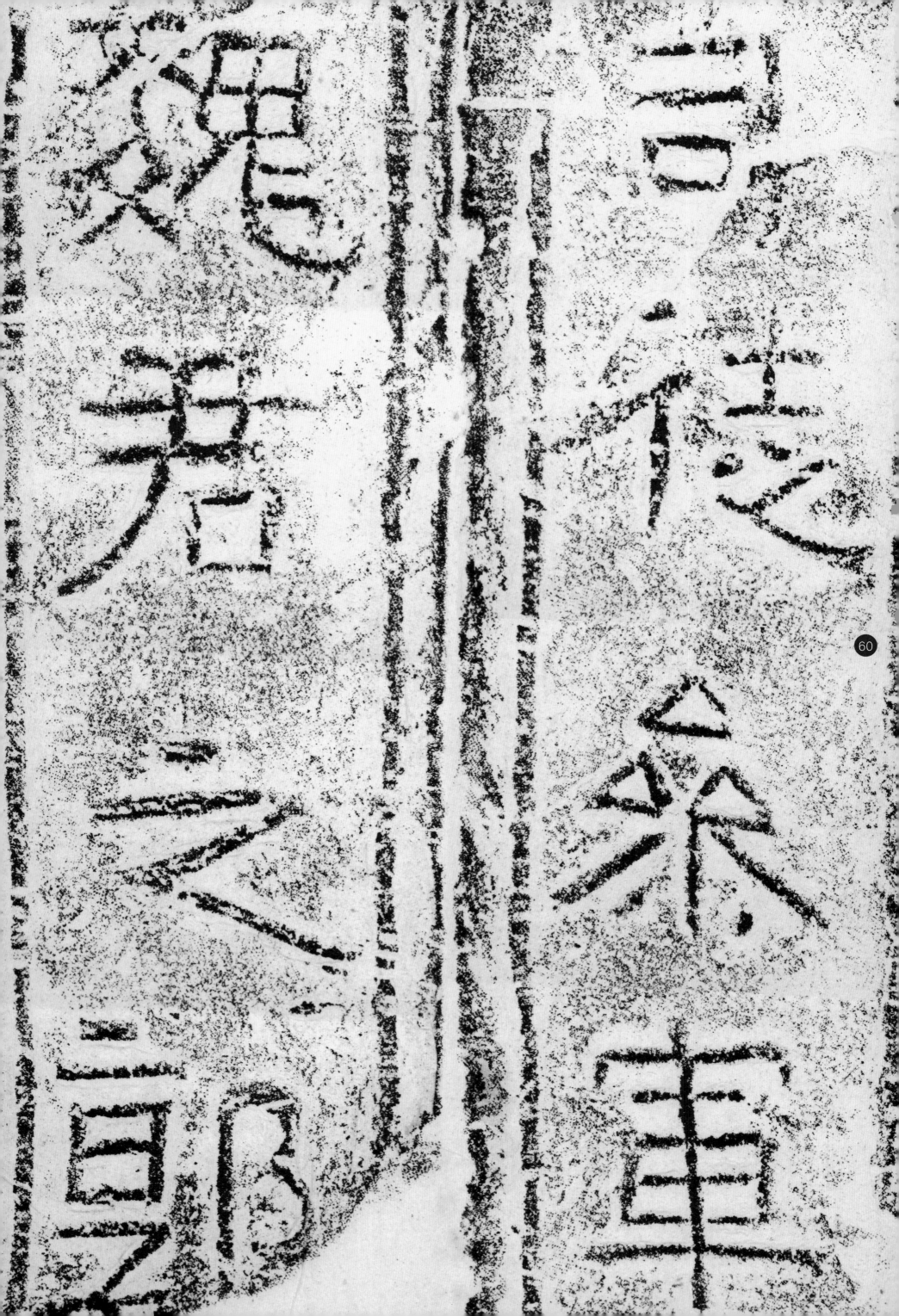

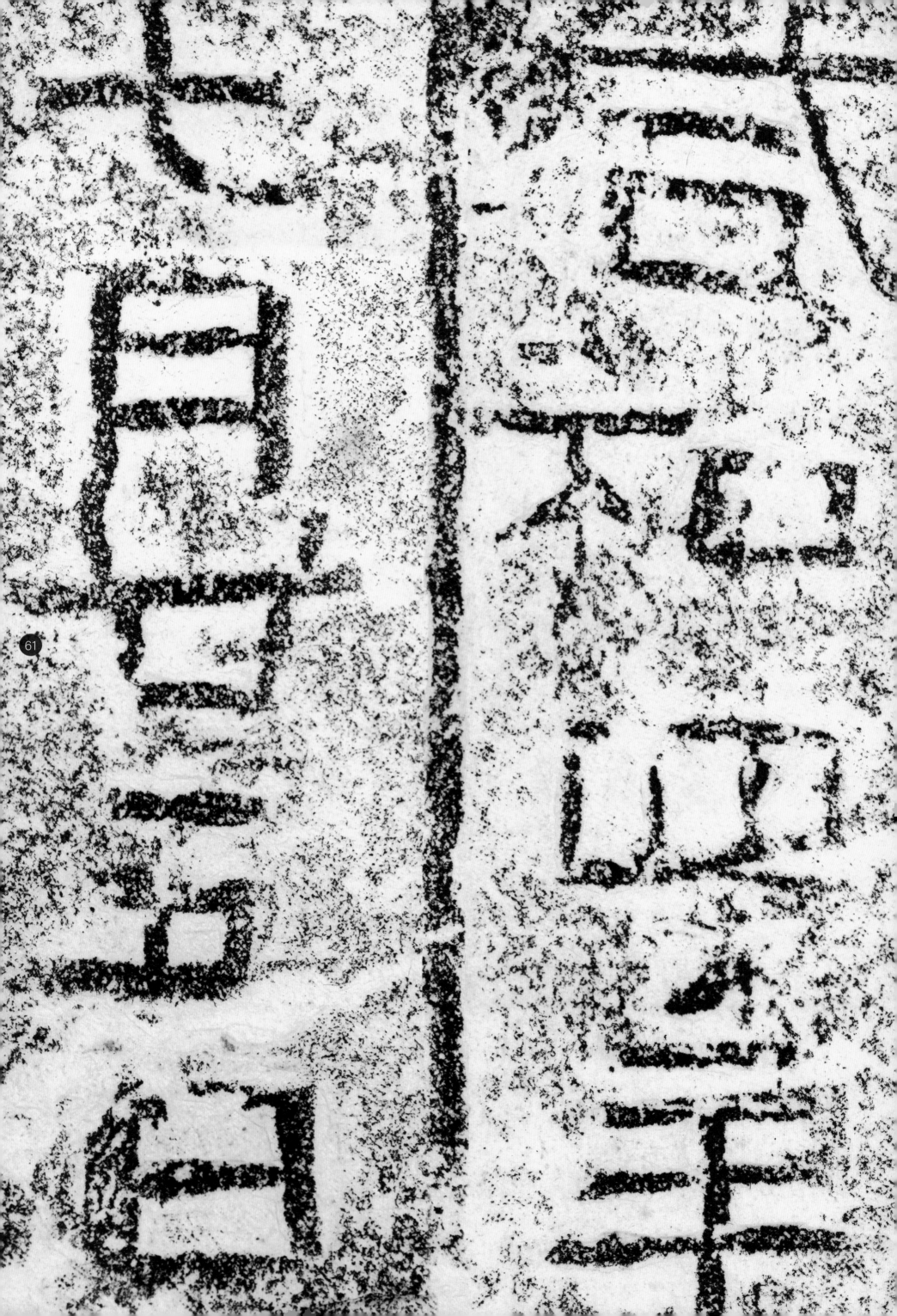

释文：太熙元年岁在戌八月造 ⋯⋯⋯⋯

太熙（290）正月至四月，为西晋武帝司马炎年号，使用共计五个月。此砖出自浙江，其书法端庄圆厚，与三国时期吴国《谷朗碑》风格相似，儒雅气息跃然纸上。

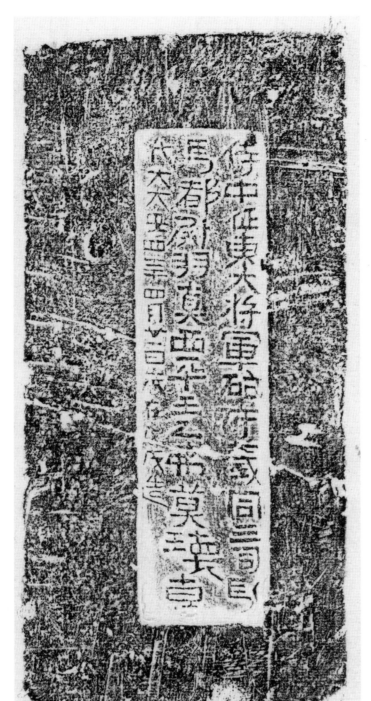

01

释文：侍中征东大将军启府仪同三司驸马都尉羽真西平王乙弗莫环专代大太安四年四月廿一日岁在戊戌造 ⋯⋯

太安（455～459）为北魏文成帝拓跋濬年号，使用共计四年余。此砖出自山西应县大黄巍乡，其书法极为古朴，字体方厚，用笔凝重，与《爨宝子碑》《中岳嵩高灵庙碑》等神合，为孝文帝迁都洛阳前之作，属近年所见平城书法中至佳者，又与《司马金龙砖》称平城览中双绝。

02

释文：升平三年汉故尚书孙万衡 ⋯⋯⋯⋯

升平（357～361）为东晋穆帝司马聃年号，使用共计五年。此砖出自浙江余姚马渚，其书法方折有力，字体变化无穷，与《爨宝子碑》书风相合，文中『书』字与『尚』字一纵一横，颇具匠心。

07

释文：韩瓒立墓 ⋯⋯⋯⋯

此砖出自浙江宁波，其书法端庄秀逸，线条瘦劲挺拔，独具风神。其风格与西晋《韩寿神道碑》神似，余评谓：瘦劲不输《礼器》，匀停不亚《石经》，风神宛自天来，自有不凡之气。

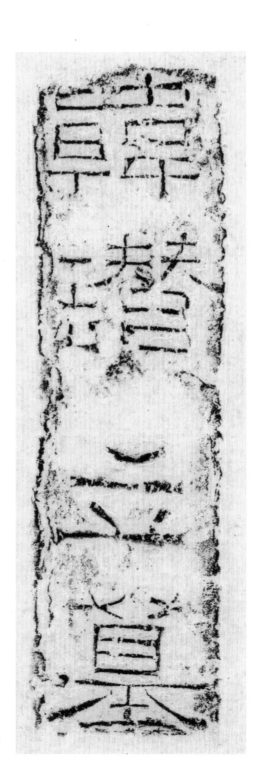

09

释文：阳遂（燧）富贵，宜官

此砖出自浙江绍兴上虞梁湖，其书法浑厚古朴，然不失活泼。『阳遂』二字与《西岳华山碑》神合，古朴中多见灵动，颇可取法。

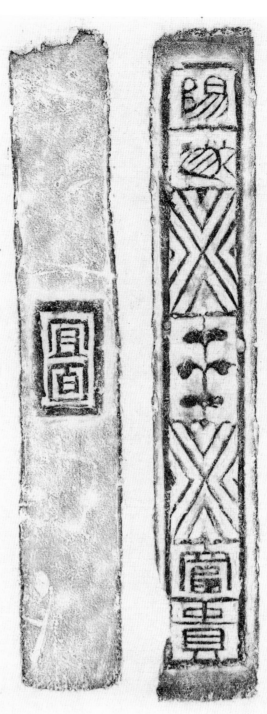

10

释文：赤乌三年八月造作大吉祥，在庚申

赤乌（238～251）为三国时期东吴孙权年号，使用共计十四年，赤乌十四年四月改元太元元年。此砖出自浙江余姚三七市镇二六市村，其书法方折雄强。带有『赤乌』年号的砖铭本就少见，又加书法雄浑，乃砖中佳作。

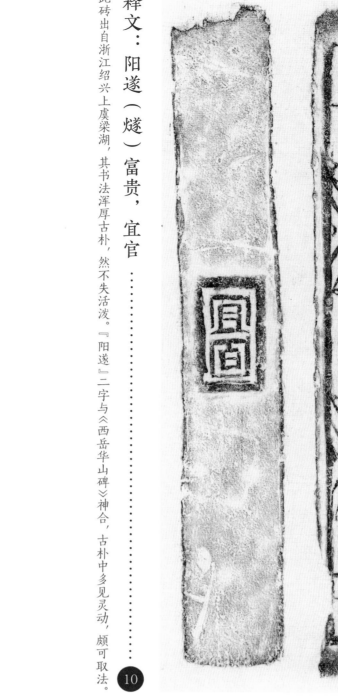

11

释文：泰和二年八月三日姓何

泰和当为太和（366～371）为东晋废帝司马奕年号，使用共计六年。此砖出自浙江余姚双河，其书法方折古朴，不拘法度，尤其『何』字，开张之极。

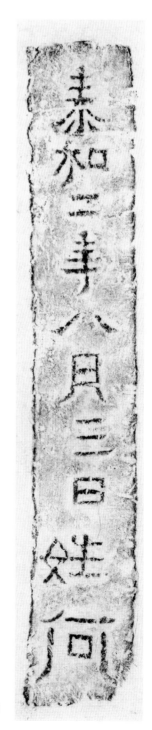

13

释文：永元二年作此祷宜大吉

永元（89～105）为东汉和帝刘肇年号，使用共计十七年。此砖出自江西浮梁，其书法结构谨严，浑厚古朴，用笔方折有力。

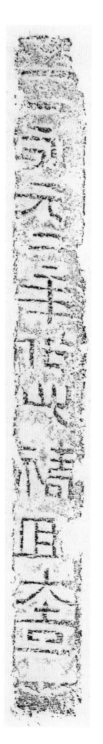

14

释文：会稽始宁都乡北饶里番起造

此砖出自浙江绍兴上虞上浦，其书法方折有力，线条纤细而劲力十足，呈扛鼎之势，可谓独其风神。

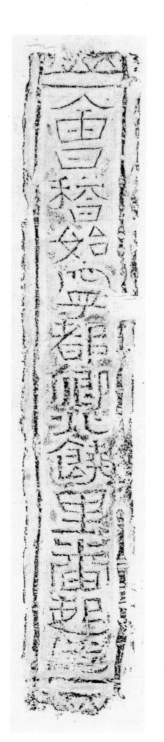

15

释文：元康五年岁在丙辰八月曹氏作

元康（291～299）为西晋惠帝司马衷年号。此砖出自浙江绍兴上虞，其书法结体方正，起收笔以方为主，与缪篆一脉相承。

文中『曹』字写法尤为特别，其下从双『日』，篆书中亦无此法，当是司马氏别于曹氏所作别字。

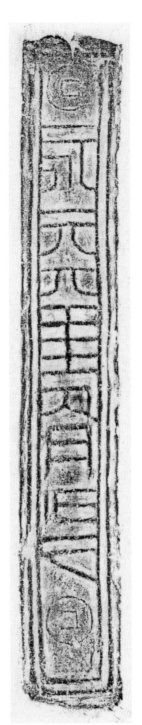

17

释文：永元元年□月作

永元（89～105）为东汉和帝刘肇年号，使用共计十七年。此砖出自浙江，其书法装饰意味强烈，布白均衡，整体取横式，线条横平竖直，显示出一种秩序之美。

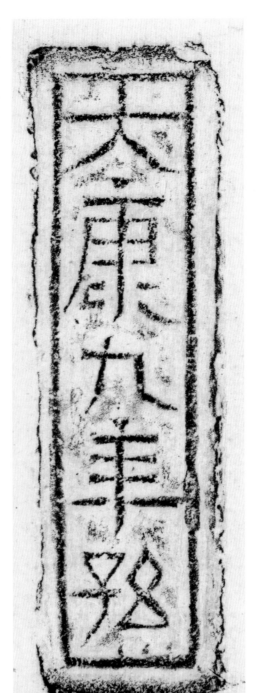

18

释文：太康九年孙……

太康（280～289）为西晋开国皇帝晋武帝司马炎年号。此砖出自浙江绍兴上虞，其书法线条挺劲而结体方正，与汉晋凿刻金文神通。

19

释文：宁康四年八月廿日作砖……

宁康（373～375）为东晋孝武帝司马曜年号，使用共计三年。此砖出自江西，其文字体型巨大，古朴雄浑，汉晋砖铭中字有匹敌。其书法以方为主，转折处颇见力度。

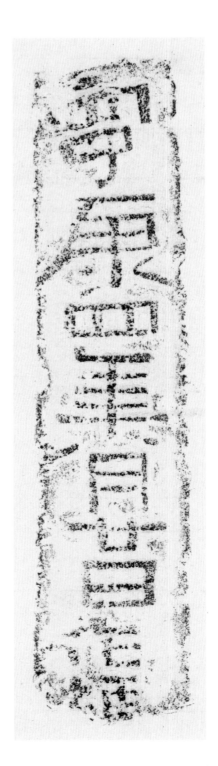

20

释文：伊君庙厝神灵历千载无毁倾，梁郡弓睢阳人，福子孙永安宁支百世万无疆……

此砖出自浙江台州椒江，为三国时期吴国遗物。所见一套两枚，书法端庄典雅，用笔瘦劲挺拔，其意义不亚小汉碑，而其结体与《张迁碑》神合而瘦劲，颇资取法。

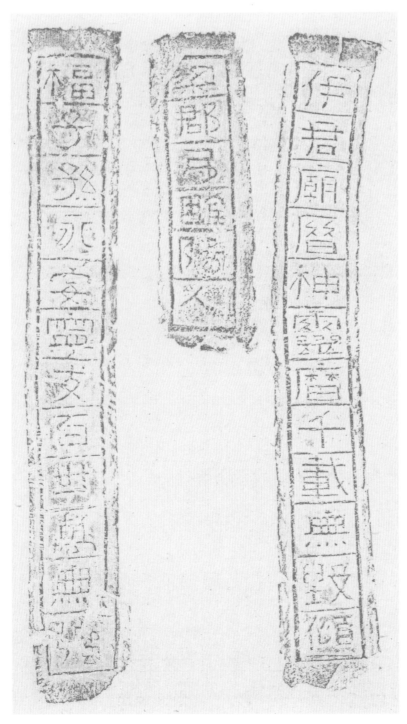

21

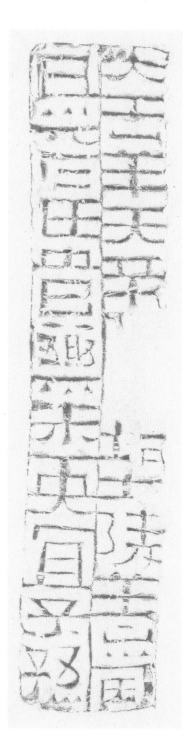

释文：大吉羊天帝□□□土陵□□日光富贵乐未央宜子孙

此砖出自江西抚州，其书法纵横相间，用笔方折，然不失婉转，为东汉时期书法精品。

25

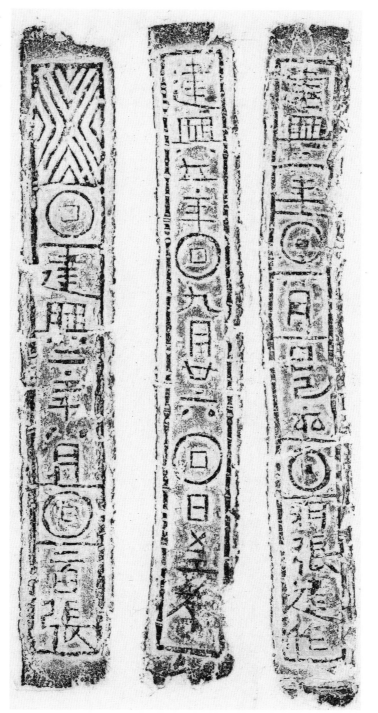

释文：建兴二年八月一日己亥朔张建作，建兴二年九月廿六日至孝，建兴二年

八月二日张

建兴（313～317）为西晋愍帝司马邺年号。此砖出自浙江宁波鄞州，其书法古朴方折，铭石书法多此道，以示庄重。

28

释文：太元十五年八月岁在卯寅

太元（376～396）为东晋孝武帝司马曜年号。此砖出自浙江，其书法古朴厚重，以短笔为主。

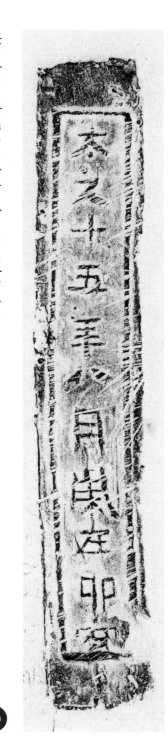

30

释文：建衡三年九月丙辰右师氏造此良井壁

建衡（269～271）为三国时期东吴末帝孙皓年号。此砖出自浙江绍兴上虞，其书法已见楷书笔意，用笔多方折。

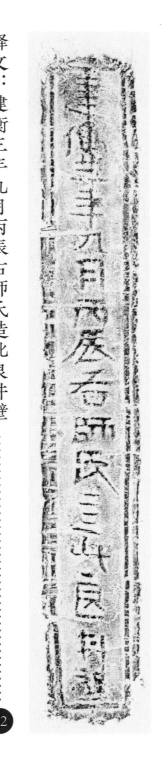

32

释文：建衡二年七月十日造

建衡（269～271）为三国时期东吴末帝孙皓年号。此砖出自浙江绍兴上虞，其书法结体谨严，书法开张。

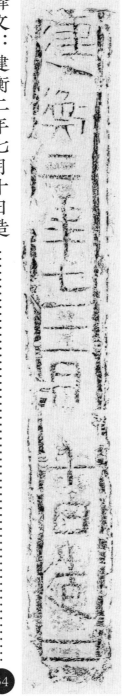

34

永初（107～113）为东汉安帝刘祜年号。此砖出自浙江上虞蒿坝村，其书法端庄典雅，与汉《乙瑛碑》书法相类，为东汉砖铭中佳作。

孙氏作牢壁岁酉

释文：永初三年九月孙氏作大岁己酉，永初三年七月作长尺七寸广八寸，贾里

此砖出自浙江宁波，其书法以方笔为主，结字已近楷书体势，方中含圆，觉中佳构。

释文：处世若寄命无常神灵潜彰子孙昌

此砖出自浙江湖州，其书法结体中宫宽阔，以圆厚为主，不露锋芒，与《大吉买山券》书法相近。

释文：大吉富贵宜子孙吉也

太康（280～289）为西晋武帝司马炎年号。此砖出自浙江绍兴上虞，其书法方折有力，结体谨严，装饰意味浓厚。

释文：太康二年岁在辛丑，施甓万岁

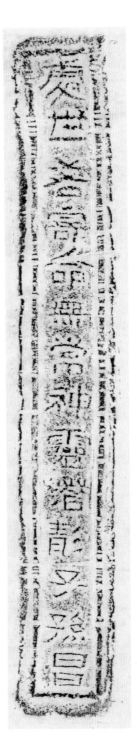
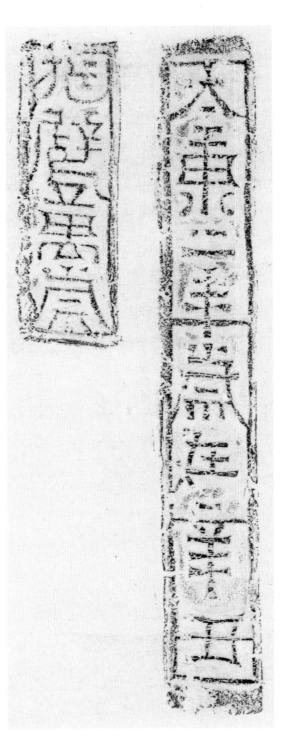

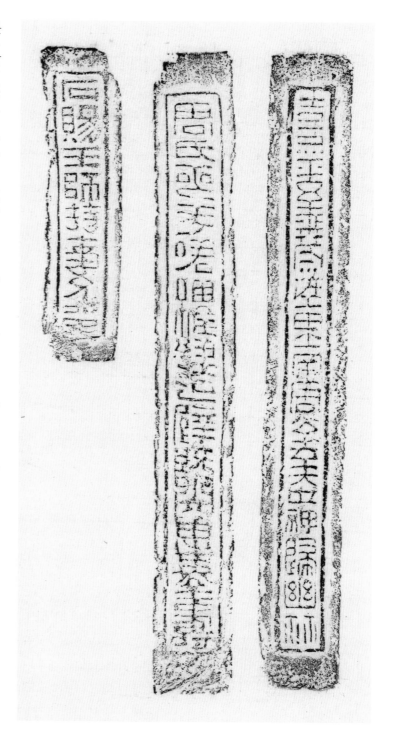

释文：熹平五年岁在东南周公□□神归幽林，周氏丧考□□帷纽造璧既闵思其公寿，石赐王师持事允谐

熹平（172～178）为东汉灵帝刘宏年号。此砖出自浙江宁波，其书法为缪篆，整砖文字结体谨严，造字端庄，堪称大手笔，为东汉砖铭中至佳者。

44

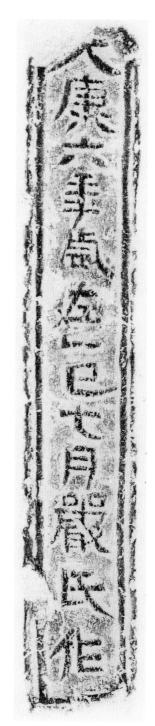

释文：太康六年岁在乙巳七月严氏作

太康（280～289）为西晋武帝司马炎年号。此砖出自浙江绍兴，其书法方中见圆，横笔多方笔起收，撇捺则作柳叶状。

51

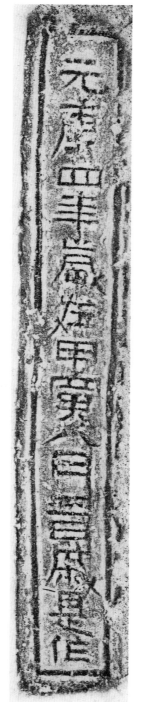

释文：元康四年岁在甲寅八月三日咸是作

元康（291～299）为西晋惠帝司马衷年号。此砖出自浙江绍兴，其书法方折整饬，结构谨严，以方笔为主，为西晋砖铭佳作。

49

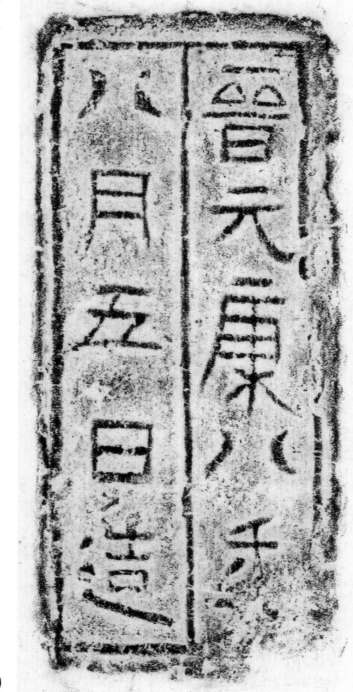

释文：晋元康八年八月五日造

元康（291～299）为西晋惠帝司马衷年号。此砖出自浙江绍兴，其书法取圆转之势，不露锋芒，结字大小参差错落，一派天真。文中『康』字尤大。

52

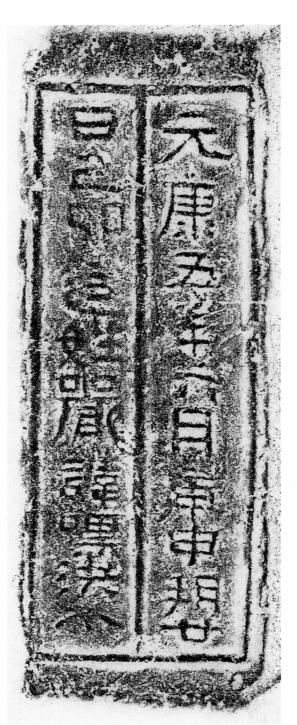

释文：元康五年六月庚申朔廿日己卯造姓严讳嘿洪小

元康（291～299）为西晋惠帝司马衷年号。此砖出自浙江绍兴，其书法浑穆厚重，庄严中不失灵动，文中『造』『严』等字可为代表。 ……54

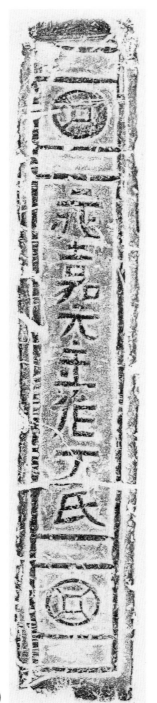

释文：永嘉元年作丁氏 ……

永嘉（307～313）为西晋怀帝司马炽年号。此砖出自浙江绍兴，其书法多以方笔起收，极见力度，汉碑中绝无此等手笔，有斩钉截铁气势。 ……55

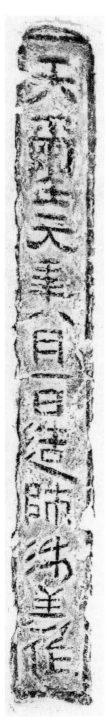

释文：天玺元年八月一日造师微恙作 ……

天玺（276）七月至十二月为三国时期东吴末帝孙皓年号。此砖出自浙江绍兴上虞，其书法端庄典雅，其中『微』字为草书，八大山人有《微事》册页，与此一致，可见汉晋模印砖铭中尚有草法使用，别于『咸宁砖』『祈雨砖』，可谓奇品。 ……56

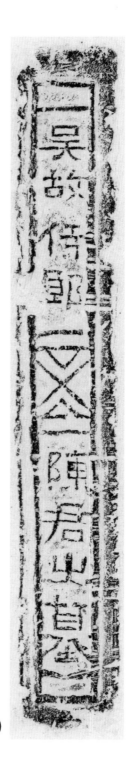

释文：吴故侍郎陈君之墓 ……

此砖出自浙江绍兴，其书法方折有力，端庄大方。 ……58

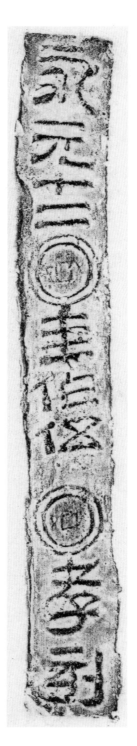

释文：永元十二年作伍孝刻 ……

永元（89～109）为东汉和帝刘肇年号。此砖出自浙江。其书法方笔起收，斩钉截铁，而书写意味浓烈，其中『孝』字即与汉晋简牍书法相近，方中有圆，刚中见柔。 ……59

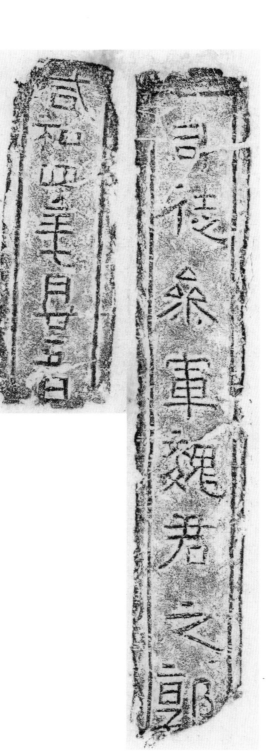

释文：司徒参军魏君之郭，咸和四年七月廿五日 ……

咸和（326～334）为东晋成帝司马衍年号。此砖出自浙江余姚马渚镇，其书法挺劲有力，结体开阔，见悠然之气。 ……60